매 일
웹 툰
오피스
로맨스
드로잉

매일 웹툰 오피스 로맨스 드로잉

초판 1쇄 발행 2024년 4월 10일

글 · 그림	케이일러스트(김지연, 김민희)
도움	전하은
표지 컬러	김경애
발행인	조상현
마케팅	조정빈
편집인	김유진
디자인	나디하 스튜디오

펴낸곳	더디퍼런스
등록번호	제2018-000177호
주소	경기도 고양시 덕양구 큰골길 33-170
문의	02-712-7927
팩스	02-6974-1237
이메일	thedibooks@naver.com
홈페이지	www.thedifference.co.kr

ISBN	979-11-61254-67-8 13650

| 더스 | 더디 | 더디퍼런스 | 마이북 |

글·그림 케이일러스트
(김지연, 김민희)

매일 웹툰 오피스 로맨스 드로잉

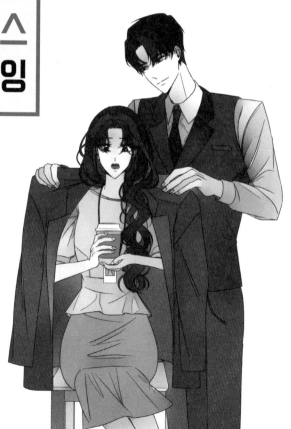

차례

웹툰 공부하기 8

오피스 로맨스 공부하기 12

1장 나 혼자 오피스에서

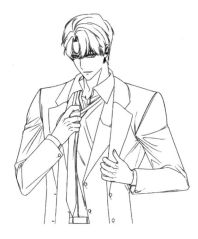

2장 당신과 함께하는 오피스

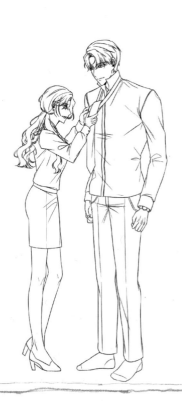

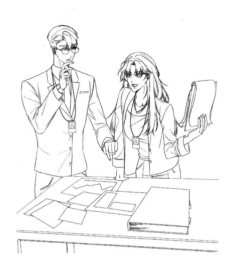

☁ 웹툰 공부하기 ☁

I. 웹툰이란 무엇일까?

웹툰은 인터넷을 뜻하는 '웹(web)'과 만화를 뜻하는 '카툰(cartoon)'의 합성어로, 각종 멀티미디어 효과를 동원해 제작된 인터넷 만화를 말합니다. 웹툰은 PC와 모바일에 최적화되어 있으며, 한 컷씩 보는 형태이므로 시각적으로 집중도가 높습니다. 특히 모바일 화면의 경우 면적의 한계로 스크롤바를 아래로 내리면서 보기 때문에 자연히 세로로 긴 형태를 띠게 되었고, 이 같은 구조 덕분에 과거 종이책 만화와 달리 다양한 연출이 가능해졌습니다.

이러한 매체의 특징으로 인스타툰이나 일상툰처럼 한 컷씩 연출하는 웹툰도 있고, 애니메이션 콘티를 짜듯이 컷과 컷 사이를 잘 나눠서 연출과 시간의 흐름을 효과적으로 보여주는 웹툰도 있습니다. 액션 웹툰의 경우, 세로 스크롤이 긴장감을 극대화 시키는 데 더 큰 역할을 합니다.

웹툰은 최신 트렌드를 빠르게 반영합니다. 그로 인해 마니아들이 늘고, 로맨스, 스릴러, 코믹 등 장르가 다양해져 독자들에게 더욱 친근하고 폭넓게 다가가고 있습니다. 과거 출판 만화는 많은 제작비와 원고 완성도 등의 이유로 신인 작가가 활동하기 어려운 구조였지만, 이제 웹툰은 누구나 쉽게 자기 작품을 공개하고 연재할 수 있어 작가로 데뷔하는 진입 장벽이 많이 낮아졌습니다.

혹시 《졸라맨》, 《대학 일기》, 《하루 세 컷》 등의 만화를 본 적이 있나요? 내용이 무겁지 않고 개성 있으면서, 공감할 수 있는 이야기와 따뜻한 그림으로 독자층이 두터운 웹툰입니다. 이렇듯 단순한 그림도 독자들과 소통할 수 있다면 인기를 얻고 작가로도 데뷔할 수 있습니다. 인기 있는 웹툰은 OSMU(One-source Multi-use)화 되어 영화나 드라마 등으로 만들어져 더 다양한 형태로 서비스되기도 합니다. 《신과 함께》, 《스위트홈》, 《이태원 클라쓰》, 《김비서가 왜 그럴까》 등을 예로 들 수 있어요.

이렇게 웹툰은 작가와 독자 모두가 폭발적으로 늘고 있고, 21세기 문화의 주류로 자리매김하고 있습니다.

2. 웹툰 그릴 때 가장 중요한 3가지

1) [기획] 무엇을 그릴까?

웹툰을 처음 그리는 것이라면 흰 종이 앞에서 많이 당황스럽습니다. 그것은 그림 작가들도 마찬가지입니다. 그럴 때는 주변을 둘러보는 것도 도움이 됩니다. 우리 주변에는 다양한 그림 소재들이 있으니까요.

처음부터 이야기를 만들려고 하지 말고 그림 그리기부터 시작해보세요. 잡지나 핸드폰에 나와 있는 멋진 연예인을 그리거나, 주변에 있는 물건을 그려도 좋습니다. 그림 그리기를 가볍게 재미로 생각하고 습관처럼 꾸준히 그리면서 자기 손에 익히는 것이 중요합니다.

이렇게 그림을 그리다 보면 자연스레 이야기도 만들 수 있습니다. 예를 들어, 여기에 버려진 몽당연필이 있다고 생각해보세요. 누군가가 연필을 좋아해서 몽땅해질 정도로 사용했을 테지요? 바로 이 몽당연필에 이야기를 입혀주는 것입니다. 몽당연필은 힘든 여정을 이겨내고 주인을 찾아갈 수도 있고, 마법을 지니게 될 수도 있습니다.

소소하더라도 주변에 있는 모든 것을 주인공으로 삼아 이야기를 만든다고 생각해보세요. 그들에게 캐릭터와 이야기를 부여하는 것이 웹툰을 만드는 첫걸음입니다. 그럴 만한 이야기, 공감되는 이야기 만들기에 여러분의 시간과 땀을 투자해보기 바랍니다.

2) [연출] 컷을 분할하는 방법

같은 이야기도 누가 하느냐에 따라 재미가 달라집니다. 애니메이션, 영화, 드라마의 전체 스토리와 주요 장면, 등장인물의 감정을 독자들에게 잘 전달하고 상황을 잘 설명하는 것이 매우 중요한데, 이것을 보여주는 것이 '연출'입니다. 컷을 분할하는 것이 바로 '연출'이에요. '어떤 상황을 어떻게 보여줄 것인가?'라고 생각하면 좀 더 쉽게 이해할 수 있습니다.

영화나 드라마처럼 동영상을 사용하는 매체는 배우가 연기를 통해 캐릭터를 보여줍니다. 그런데 만화는 정지된 그림을 사용하는 매체이므로 영화나 드라마와 달리 감정과 상황을 독자들에게 전달하는 것이 매우 제한적입니다. 따라서 만화에서는 작가가 의도한 등장인물의 감정과 상황이 캐릭터의 심리 상태, 상황과 분위기를 나타내는 배경 등의 다양한 방법으로 독자들에게 전달됩니다.

컷은 장면과 장면을 나누는 것이고, 독자들은 작가가 의도한 대로 또는 자기만의 해석으로 그 장면 사이를 상상하며 이야기를 연결해 나갑니다. 컷은 일반적으로 사각, 사선, 또는 없는 경우도 있습니다. 각각의 컷 분할과 연출에 따라 분위기를 고조시켜 긴장감을 주거나, 클로즈업 등으로 내용의 중요성을 부각시켜 줍니다. 또한 롱숏(long shot) 등으로 작게 표현하여 전반적인 풍경과 배경을 보여줌으로써 주인공이 처한 상황과 위치를 나타내기도 하며, 익스트림 클로즈업 숏(extreme close up shot)으로 주인공의 심리 상태를 극단적으로 보여주기도 합니다.

3) [캐릭터와 배경] 작품 속 인물과 공간은 어떻게 만들까?

캐릭터는 이야기를 끌고 가는 인물로, 이야기 속에서 매우 중요한 역할을 합니다. 처음 그림을 그릴 때는 캐릭터를 그리면서 '이 캐릭터는 어떤 이야기에 어울리겠구나.' 하고 생각합니다. 그런데 웹툰 작가들은 보통 이야기가 나온 상태에서 그 이야기에 어울리는 캐릭터를 만들기 시작합니다.

주인공은 영웅이기도 하고 로맨스 판타지에서는 공주, 또는 우리 주변에서 볼 수 있는 친구이기도 합니다. 그러므로 주변 친구들의 모습과 성격을 잘 관찰하면 멋진 캐릭터를 만드는 데 많은 도움이 됩니다.

배경은 캐릭터가 활동하는 공간이며, 현장감과 사실감을 주어 이야기에 좀 더 몰입할 수 있도록 도움을 줍니다. 그러므로 배경에 대한 자료 조사와 공부는 매우 중

요합니다.

　과거에는 손으로 그리거나 사진을 찍어서 사용했지만 요즘은 스케치업 프로그램을 활용하여 배경을 표현합니다. 어떤 방법으로 배경을 표현하든 상관없습니다. 단, 인물과 어울리는 배경과 배경의 기본인 '소실점'에 관한 공부는 꼭 하기 바랍니다.

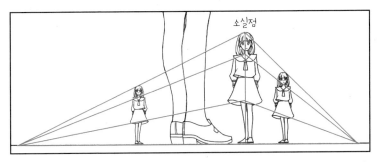

같은 그림이라도 크기에 따라 위치가 달라 보입니다. 이러한 위치의 차이가 공간을 만들어냅니다.

등장인물의 위치에 따라 그들의 관계가 정해집니다.

☁ 오피스 로맨스 공부하기 ☁

I. 오피스 로맨스란?

오피스 로맨스는 사회생활을 하면서 겪는 사랑과 인간관계, 현실적인 문제를 다루는 장르입니다. 독자들은 오피스 로맨스를 읽으며 누구나 한 번쯤 꿈꾸는 설렘과 사랑을 느끼며 감정이입을 풍부하게 경험합니다.

이 장르는 초기에 주로 직장에서 앙숙 관계였던 두 사람이 접점을 찾고 서로의 색다른 면을 발견하면서 점차 마음에 사랑이 싹트는 이야기였지만, 요즘은 다양한 내용과 장르가 등장하고 있습니다. 오피스 로맨스의 배경이 '현대'인 만큼 현실에서 일어나는 이야기가 많으며, 판타지 요소를 넣은 작품도 있습니다. 예를 들어 《키스 식스 센스》는 여자 주인공이 키스하면 미래를 볼 수 있다는 초감각적인 작품으로, 두 주인공이 함께 미래를 향해 나아가는 이야기입니다. 이처럼 판타지 요소는 오피스 로맨스에 재미를 더해줍니다. 또한 남자 주인공인 직장 상사와 여자 주인공인 직원이 만나 사랑을 키우는 이야기는 과거나 지금이나 오피스 로맨스에서 주를 이루고 있습니다.

오피스 로맨스는 독자들이 꿈꾸는 설렘과 만족감을 줍니다. 여러분이 생각하는 오피스의 로맨스는 어떤 내용인가요? 자신만의 특색 있는 아이디어는 작품을 더욱 풍성하게 해주며, 더 좋은 작가로 거듭나는 데 중요한 요소입니다.

2. 오피스 로맨스 그릴 때 가장 중요한 것

1) [서사] 사람들은 어떤 이야기를 좋아할까?

독자들은 자신의 취향대로 선택한 로맨스 세상 속으로 흠뻑 빠져듭니다. 미래 자신의 직장에서 일어날 수 있는 멋진 상사와의 로맨스를 꿈꾸며 현실과 상상을 오가는 짜릿함을 느끼기도 합니다. 독자들이 대리 만족을 하며 웹툰을 소비하는

이유도 그런 것 때문이 아닐까요? 그렇다면 독자들은 어떤 오피스 로맨스 이야기를 더 좋아할까요?

첫째, 주인공의 과거 서사가 풍성한 이야기

남자 주인공과 여자 주인공이 아주 어렸을 때 만나 불의의 사고로 헤어졌거나, 미래를 약속한 채로 기억 속에서 잊히는 이야기가 인기가 많습니다. 훗날 그들이 직장 상사와 직원으로 만나지만 과거를 기억하는 것은 대부분 남자 주인공이라는 것도 큰 특징입니다. 이런 과거사가 이야기를 더욱 극적으로 이끄는 관계의 토대가 되기 때문에 매우 중요합니다.

둘째, 여성 독자들에게 셀렘을 주는 포인트

오피스 로맨스는 여자 주인공이 좋지 않은 가정사 혹은 위기를 맞고 있는 경우가 많습니다. 남자 주인공은 부유한 집안 환경에서 자라 회사의 계승권을 가지고 있거나, 특출난 능력으로 어린 나이에도 높은 자리에 있습니다. 이러한 남자 주인공의 힘은 여자 주인공이 위험할 때 도움을 주며 둘의 관계를 이어가는 수단이 됩니다. 이러한 서사는 독자들을 설레게 하며, 그들의 마음을 붙잡는 중요한 요인입니다.

2) [캐릭터] 오피스 로맨스의 인기 캐릭터

오피스 로맨스는 기존 로맨스처럼 연애 이야기지만, 현실적인 감정이 오가는 배경이 주로 오피스이기 때문에 많은 방해물을 헤쳐나가며 사랑을 쟁취합니다. 신분 차이로 인한 현실 때문에 자존감이 낮아져 사랑의 위기를 맞는 설정은 흔한 클리셰지만, 역경을 이겨내는 스토리 덕분에 독자들은 흥미를 가지고 끝까지 읽습니다.

인물 간의 감정 변화도 중요합니다. 처음엔 복수를 위해 접근하지만 뜻밖에 사랑에 빠지고 복수와 사랑 사이에서 고민하는 서사도 독자들의 흥미를 끕니다. 이처럼 애증과 혐오를 사랑으로 끌고 나가는 서사, 인물들 간의 뒤엉킨 서사가 매력적입니다.

요즘은 회귀하여 과거에 당한 일을 복수한다는 서사가 대세로 떠오르고 있습니다. 특히 사이다 같은 전개로 독자들에게 통쾌함을 선사합니다.

① 독자의 마음을 끄는 캐릭터

예전에는 주인공이 답답하게 끌려다니는 캐릭터였다면, 요즘은 시대의 흐름에 맞춰 급격히 달라지고 있습니다. 즉, 독자들의 마음을 해소하는 방향으로 캐릭터를 능동적이고 진취적으로 설정해 통쾌한 재미를 선사합니다.

② 험난한 전사를 지닌 캐릭터

과거에 일어난 사고, 가정사로 생긴 트라우마, 그밖의 부정적인 사건은 각 캐릭터의 간절함을 드러내는 데 좋은 요소이므로 현대 웹툰에서는 필수 조건 중 하나입니다. 예를 들어, 《이번 생도 잘 부탁해》의 남자 주인공은 어렸을 적 교통사고를 당해 대중교통을 타지 못한다는 설정으로 안쓰러움을 자아내는데, 독자들은 이러한 전사에 몰입합니다.

③ 일반적인 오피스 로맨스 캐릭터

현실에서 어려움을 겪는 여자 주인공의 시점으로 이야기가 시작되는 경우가 많지만, 그 반대인 경우도 많습니다. 평범하며 수려한 외모로 힘든 시련, 역경을 이겨내는 멋진 여성이 주인공으로 등장하기도 합니다. 남자 주인공은 어떨까요? 늘 완벽하고 멋지지만 여자 주인공 앞에선 허술함을 보여주는 인간적인 면모가 강조됩니다. 이처럼 일반적인 오피스 로맨스의 캐릭터가 조금은 뻔하고 어디에서 본 듯한 면이 있지만, 여전히 독자들에게 사랑과 관심을 받습니다.

3. 오피스 로맨스 명작 추천 TOP 10

	작품명	이 웹툰에서 무엇을 배워볼까?
1	사내 맞선	시원시원한 전개와 처음부터 훅 들어오는 스토리가 큰 장점이에요. 예쁜 그림체도 돋보여요.
2	내 남편과 결혼해줘	회기와 복수, 성공을 다루고 있는 작품으로 기승전결이 깔끔하게 짜여있어요. 인물 간의 구도를 공부할 수 있는 작품입니다.
3	키스 식스 센스	주인공이 미래를 본다는 판타지 소재와 두 주인공의 달달한 사랑 이야기로 독자들을 사로잡은 작품이에요.
4	김비서가 왜 그럴까	어른들의 로맨스를 잘 그린 작품으로, 캐릭터들이 매력적입니다. 특히 자아도취에 빠진 남자 주인공을 잘 그렸어요.
5	죽음 대신 결혼	이상적인 로맨스와 조금 거리가 멉니다. 조폭, 힘든 가정사, 어려운 현실 속에서 사랑 이야기가 이어지는데 전개가 전체적으로 차분합니다. 안정적인 스토리와 연출, 컷이 좋아 공부하기에 좋습니다.
6	절대갑 길들이기	여자 주인공이 성격이 이상한 남자 주인공을 개조시키는 프로젝트에 임한다는 이야기입니다. 다소 특이한 전개와 연출이 눈에 띄는 작품입니다. 옹실한 그림으로 몰입감을 더 줍니다.
7	불편한 관계	두 주인공의 관계와 실제로 일어나는 빌런들과의 만남으로 캐릭터들의 감정선을 잘 표현했습니다.
8	대놓고 사내 연애	작은 해프닝과 오해로 시작된 연애 이야기입니다. 짧고 가볍게 보기 편한 작품으로, 몰입도가 높습니다.
9	나의 보스와 정글에서	상사와 정글에 갇혔다는 신박한 이야기입니다. 연출과 스피드 있는 전개로 예비 작가들에게 영감을 주는 작품입니다.
10	이섭의 연애	다소 독특한 형관 로맨스입니다. 재미있고 탄탄한 스토리와 예쁜 그림체가 돋보이는 작품입니다.

1장

나 혼자 오피스에서

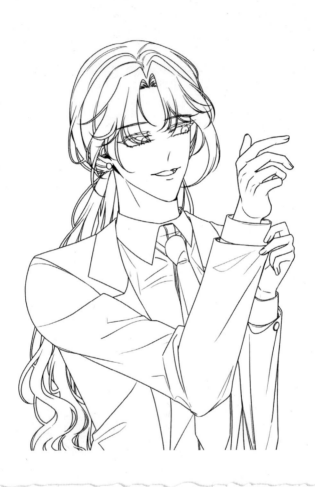

출근하기 위해 옷매무새를 고치고 있어요.
정갈하고 반듯한 느낌이 풍기도록 그리는 것이 포인트예요.
댄디함은 오피스의 정석이랍니다.

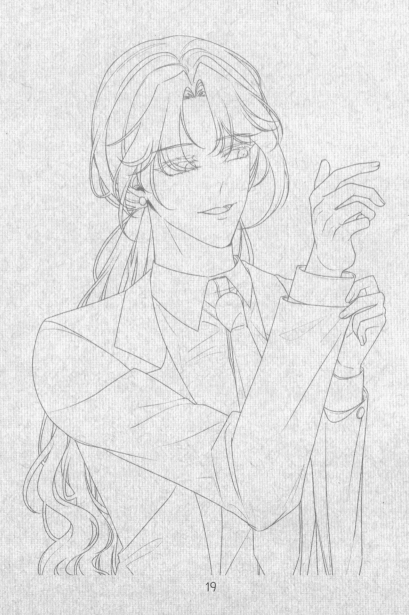

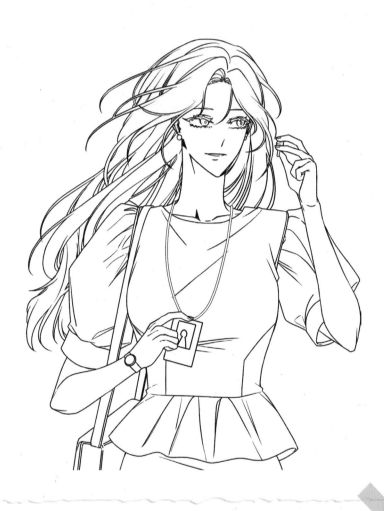

출근할 때 무슨 노래를 듣나요?

음악을 들으면서 출근하는 모습이에요. 아침 출근길이 설레는 이유가 무엇일까요?

일 때문은 아니겠지요?

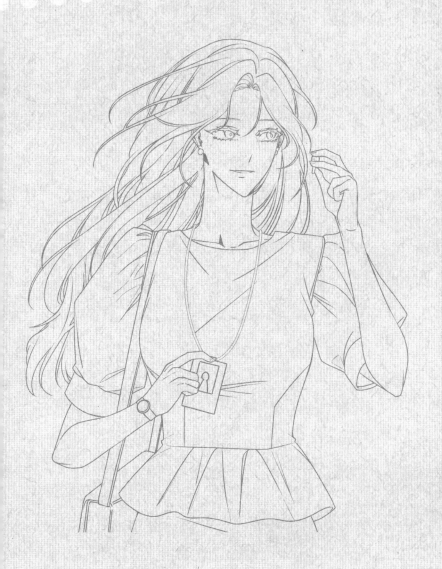

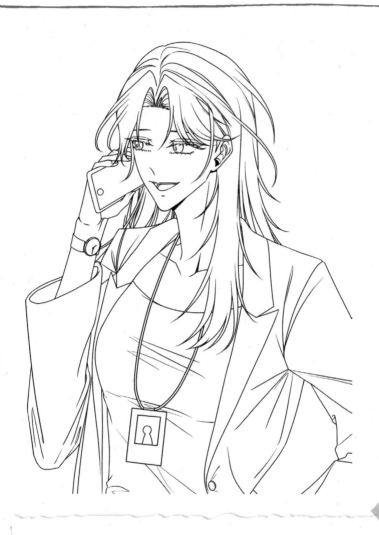

누구와 통화 중인지 모르겠지만 약간 안심된다는 표정입니다.
핸드폰으로 전화하는 모습이 왠지 시크해 보여요.

23

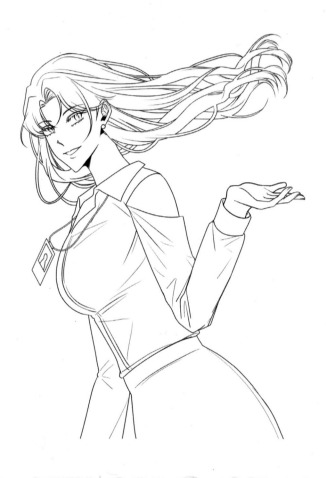

시선이 약간 로우 앵글(아래에서 위로 바라보는 각도)이네요.
머리카락을 힘껏 넘기며 자신감 있는 표정이에요.
머리카락의 움직임이 중요한 장면입니다.

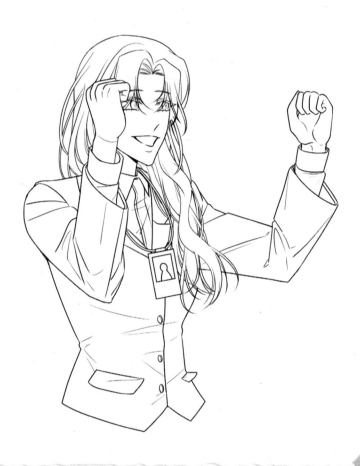

누군가를 열심히 응원하고 파이팅하는 자세입니다.
저런 힘찬 응원을 받으면 없던 힘도 생길 것 같네요.

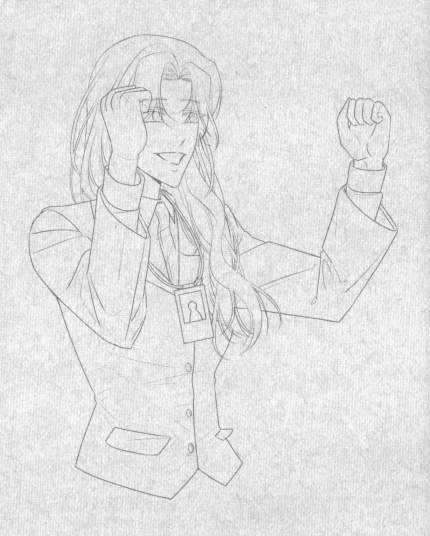

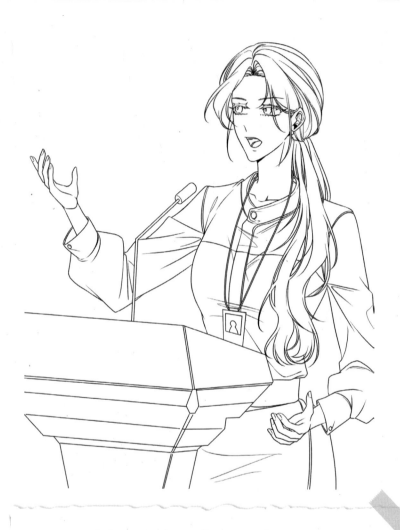

중앙으로 모인 눈썹, 어딘가를 가리키는 손, 회의 중이에요.
프레젠테이션을 할 때는 진지하게 임하는 게 중요하죠!
주변도 조용한 분위기를 연출해주세요.

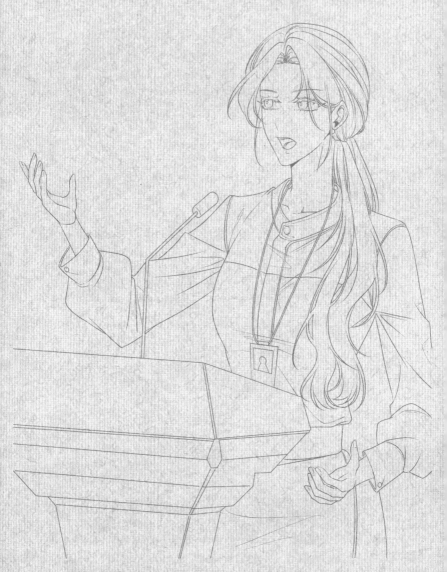

29

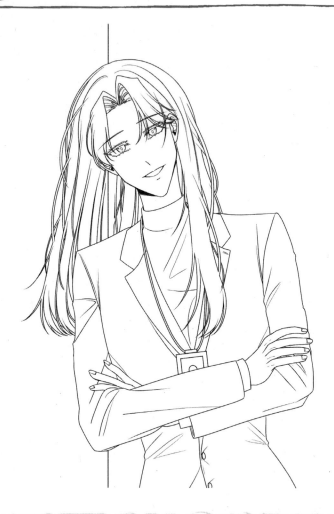

여유있는 표정과 벽에 기대는 동작이 상대를 기다리는 듯해요.
팔짱으로 가려진 부위와 손의 위치를 주의하며 그리는 것이 중요합니다.

Date. . .

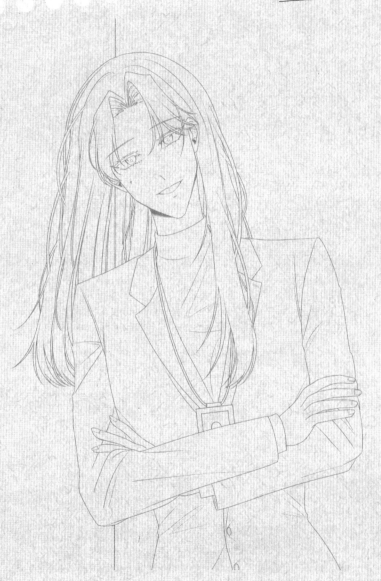

31

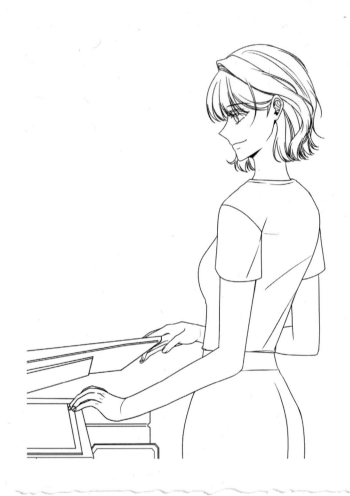

한 장 한 장 복사되는 것을 기다리는 건 힘들지만,
회사에서는 여유를 가져야겠지요?

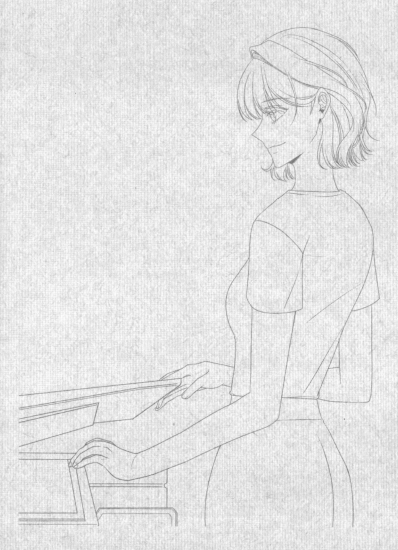

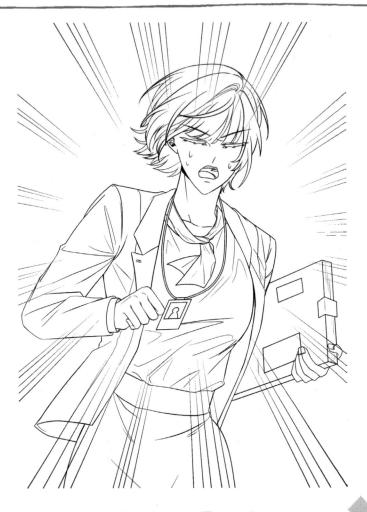

헉! 다급한 일이 생겼나 봐요!
찡그린 표정과 땀으로 급함을 강조해요.
집중 선을 넣으면 더욱 다급해 보이는 효과를 낼 수 있어요.

35

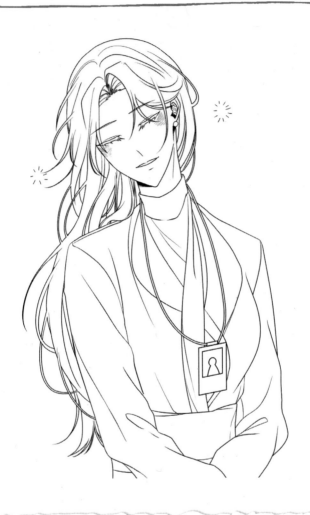

일에 지쳤는지 앉아서 졸고 있네요.
뺨을 약간 붉히며 자는 모습으로 사랑스러움을 표현할 수 있어요.
주변에 반짝이는 선을 추가해 보세요.

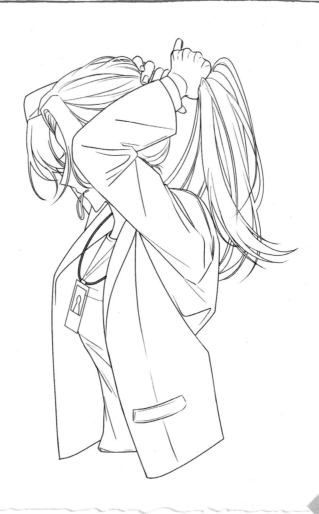

일하기 위해서 단정하게 머리를 묶고 있는 모습입니다.
팔을 위치와 머리카락을 잡고 있는 손의 위치를 생각하며 그립니다.

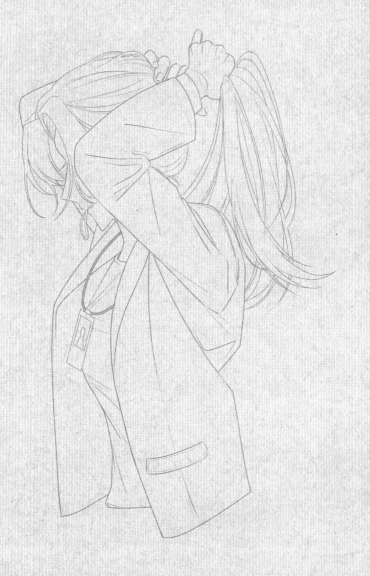

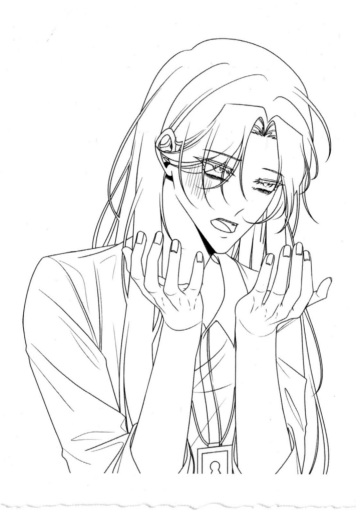

딱 벌어진 입, 위로 올라간 작아진 동공, 어떻게 해야 할지 모르는 손이
절망하는 감정을 보여줍니다.
눈 밑에 선을 추가하면 감정이 더욱 강조됩니다.

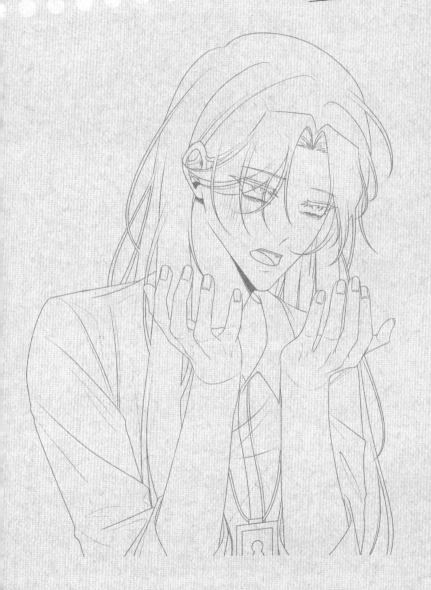

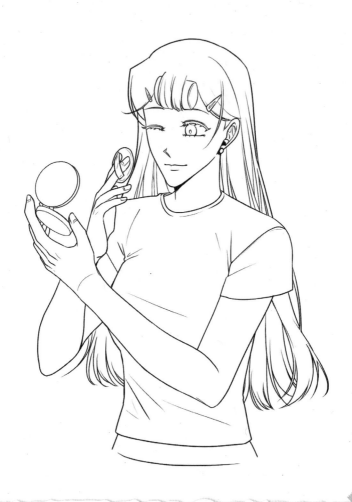

회사에 출근하기 전에 화장하는 모습이에요.
여자들의 필수품인 앞머리 헤어롤을 하고 있는 모습이 현실적이네요.

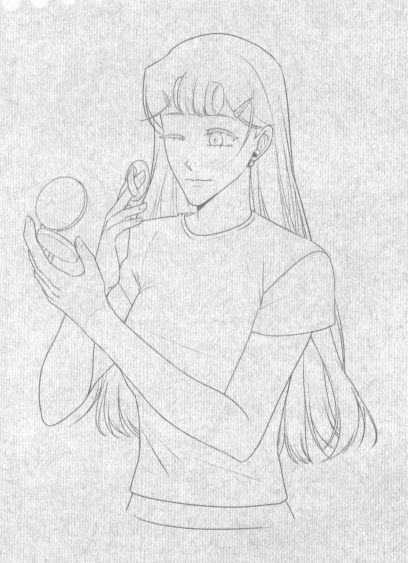

43

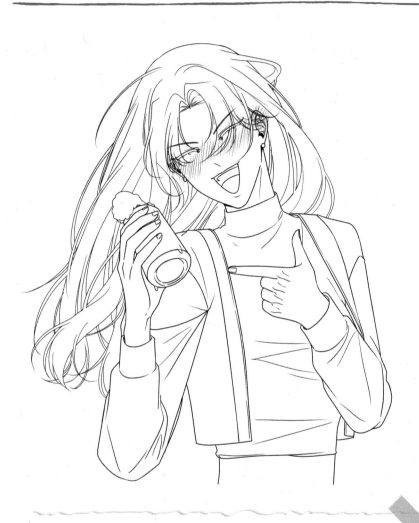

목에 사원증이 없는 걸 보니 퇴근한 모양입니다.
퇴근 후 힘든 마음을 달래려고 어른의 음료를 마셔요.

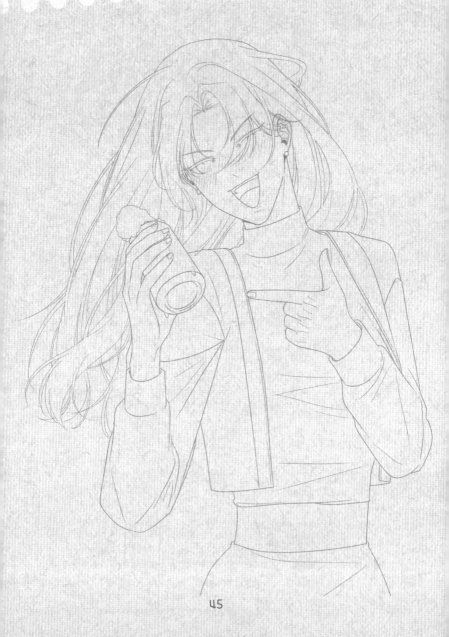

45

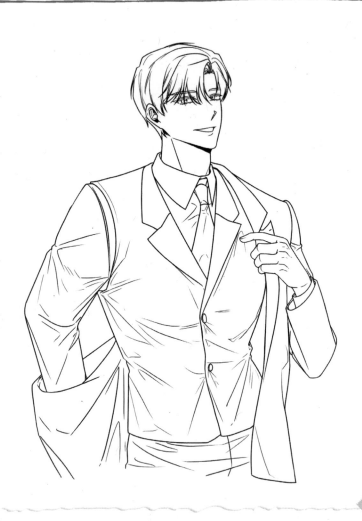

왠지 불편해 보이지만 오피스의 정석은 정장!
남자 주인공을 화보의 사진처럼 그리면 독자의 마음을 빼앗을 수 있겠지요?

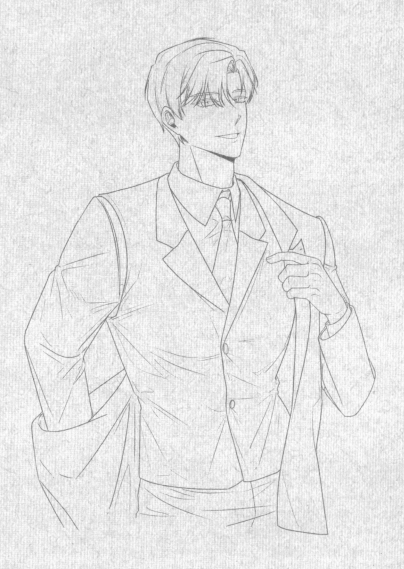

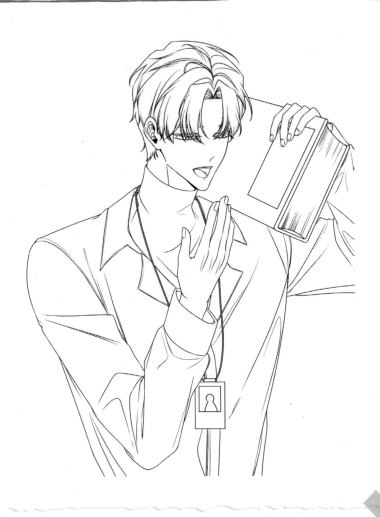

약간 졸린 듯 하품을 하고 있네요.
어깨에 자료를 올리며 걸어가고 있어요.
힘든 일이지만 파이팅 하면 좋겠네요.

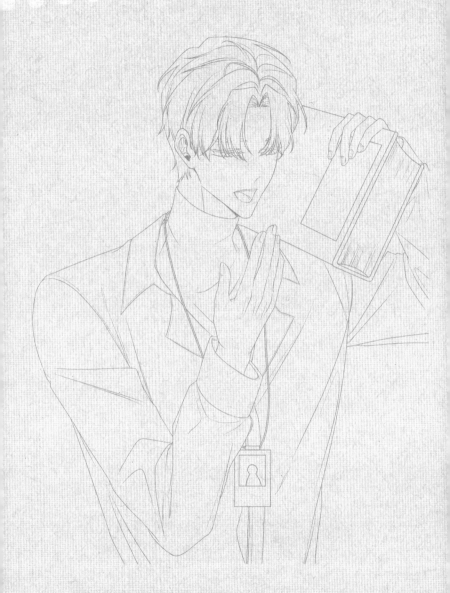

49

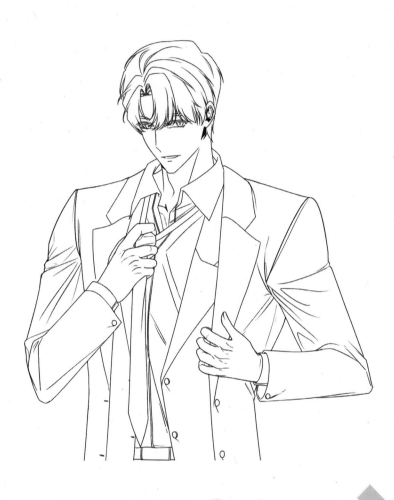

넥타이를 푼다는 것은 답답하다거나 일이 끝났음을 의미합니다.
시선이 앞에 고정되어 있으면 누군가를 유혹하기 쉽지요.

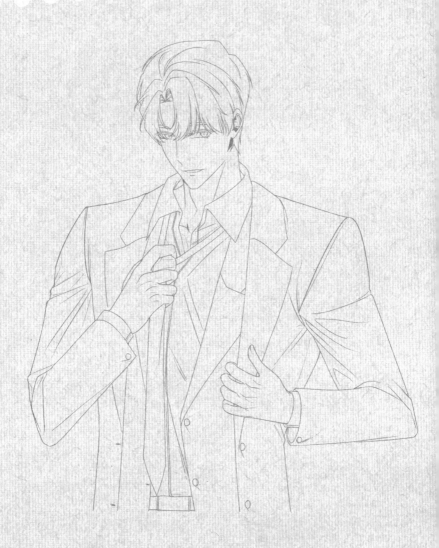

51

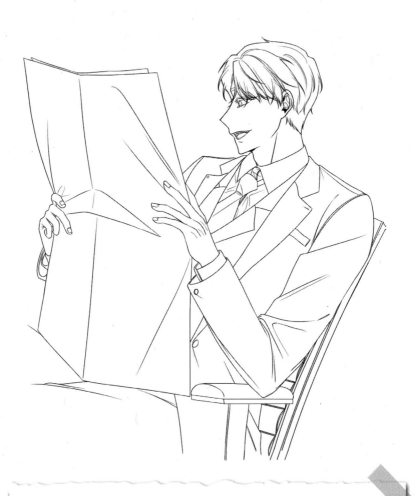

의자에 기대어 신문을 보고 있어요.
환한 표정을 보니 회사에 대한 좋은 기사라도 난 것일까요?

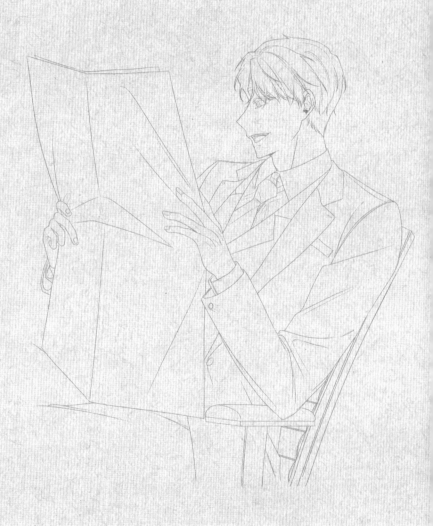

53

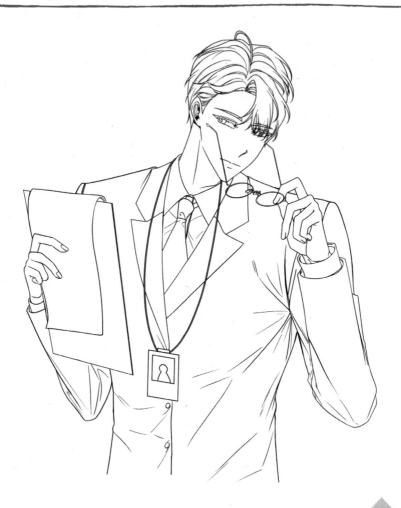

자료 검토가 다 끝났는지 안경을 벗고 있어요.
안경을 벗는 연출은 마음이 답답한 인물을 표현할 때 쓰여요.

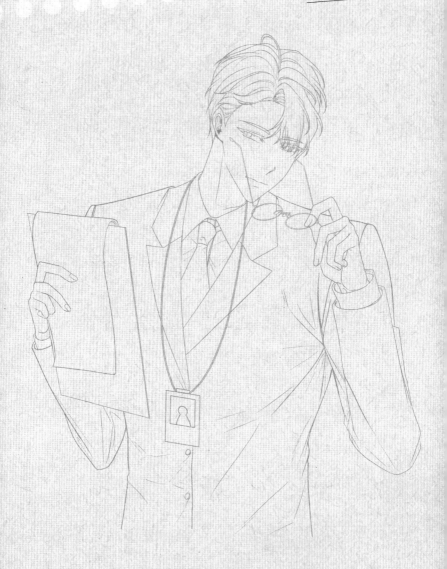

55

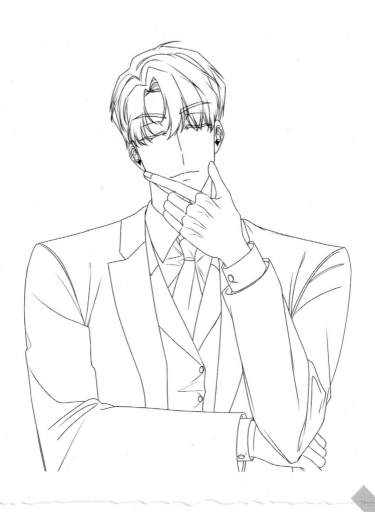

무언가 흥미진진한 일이 일어났나 봅니다.
끝이 올라간 눈썹과 턱을 만지는 손은 무언가를 고민하거나 생각하고 있음을 보여주지요.
입꼬리의 방향으로 인물의 심리도 표현하세요.

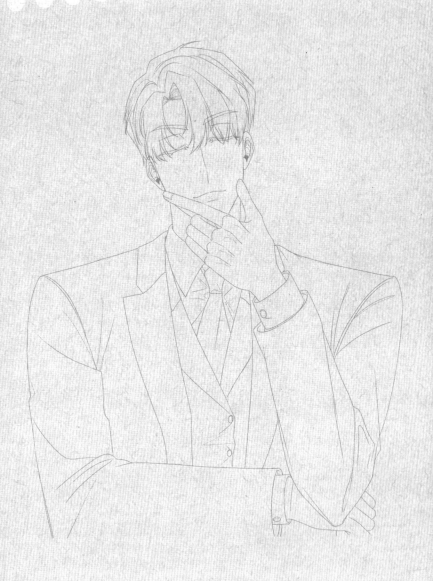

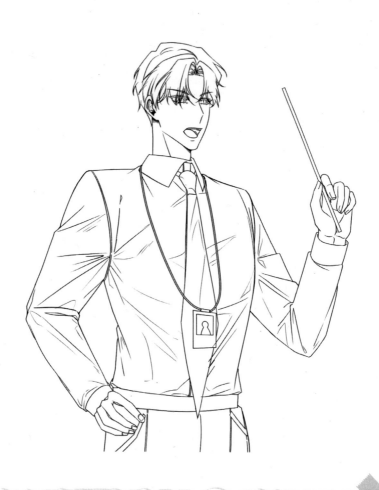

진지한 눈썹, 허리에 올린 손, 긴 막대기 등을 보아 회의하는 중인 것 같아요.
긴 막대기를 활용하면 주변의 시선을 끌기가 쉬워요.

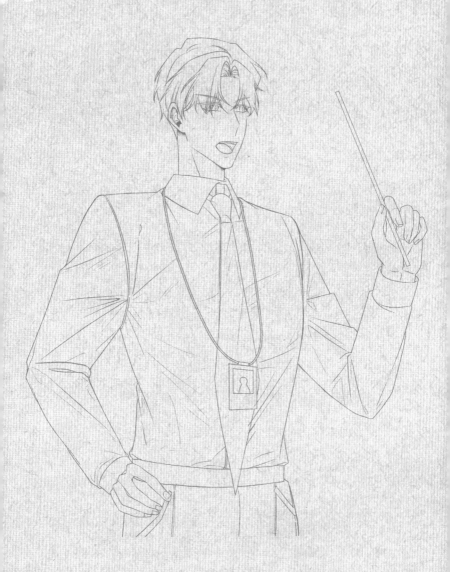

59

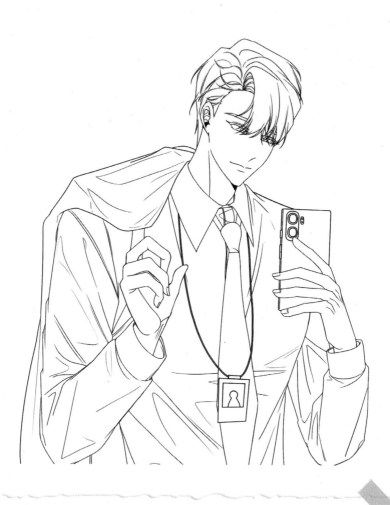

겉옷을 들고 자신의 모습을 찍고 있네요.
만족스러워하는 모습이 무척 귀엽습니다.
자아도취에 빠진 주인공은 매력적이면서도 귀여운 면이 있지요.

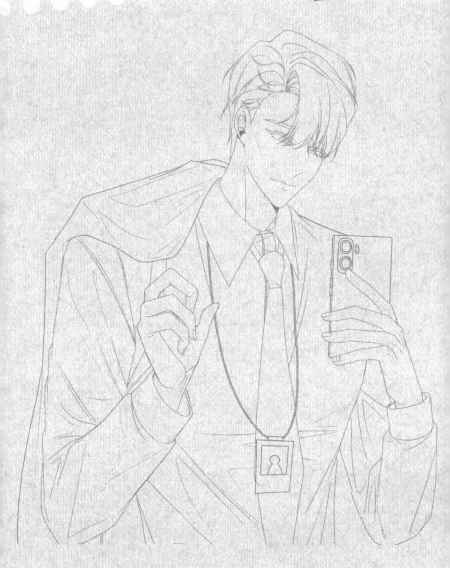

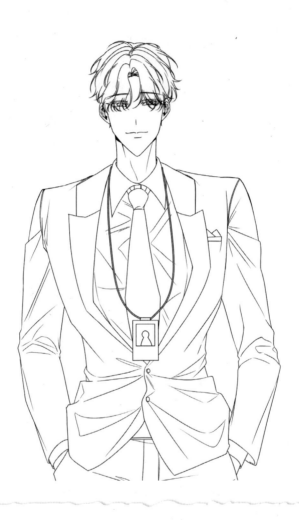

멋진 수트를 입고 주머니에 손을 넣은 모습은 여자들을 설레게 합니다.
떡 벌어진 어깨와 주름에 신경 써서 그려보세요.

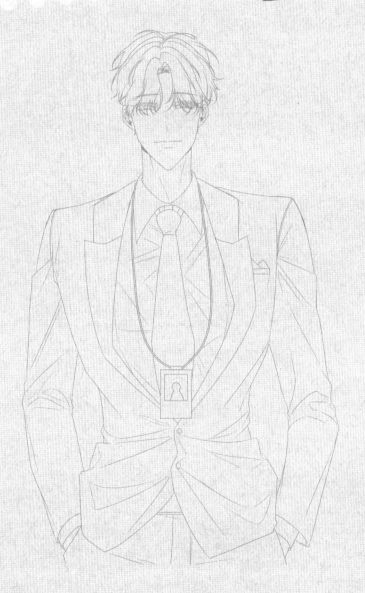

63

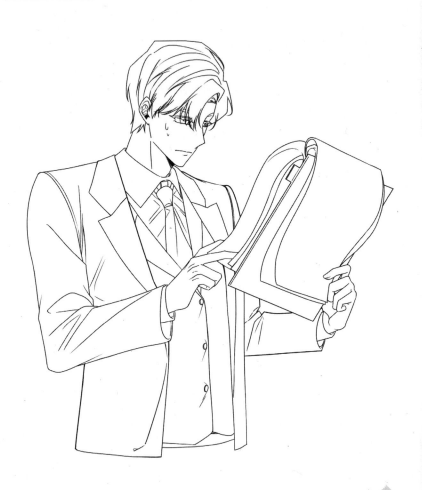

진행 중인 프로젝트에 무슨 문제라도 생긴 걸까요?
자료를 훑어보며 땀을 흘리고 있어요. 고비를 무사히 넘기면 좋겠네요.

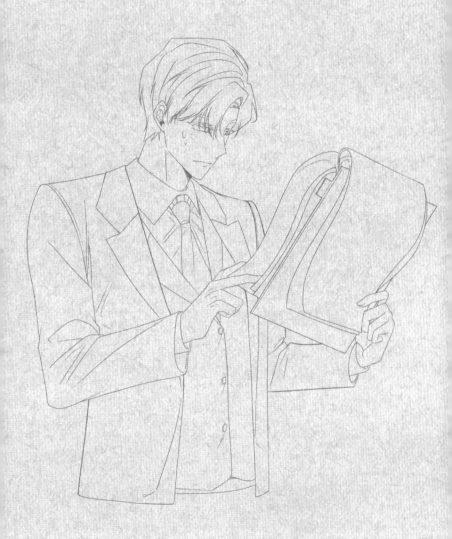

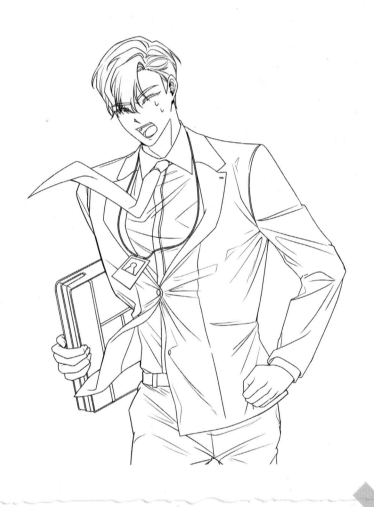

떡 벌어진 입, 찡그린 눈가, 땀, 흩날리는 넥타이가 다급한 상황을 보여주네요.
넘어지지 않도록 조심해요!
인물들이 어딘가로 달려가는 이유는 정말 다양해요.

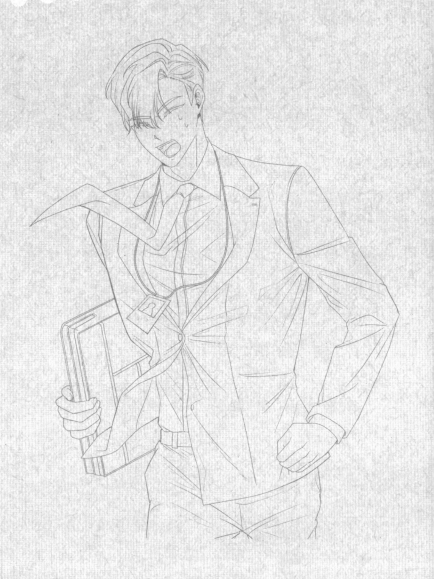

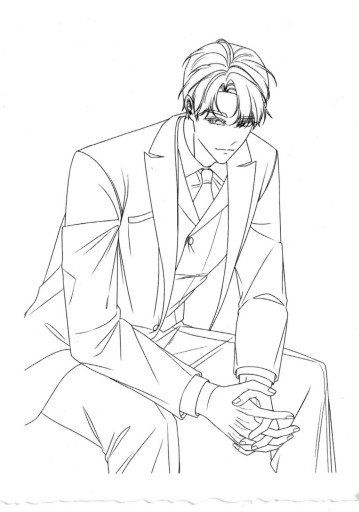

앞으로 약간 기울어진 상체와 손가락을 교차한 손을 보니
자신이 원하는 대로 계약이 성사된 것 같아요.
입꼬리를 약간 올리면 그 느낌이 더욱 살아나겠지요?

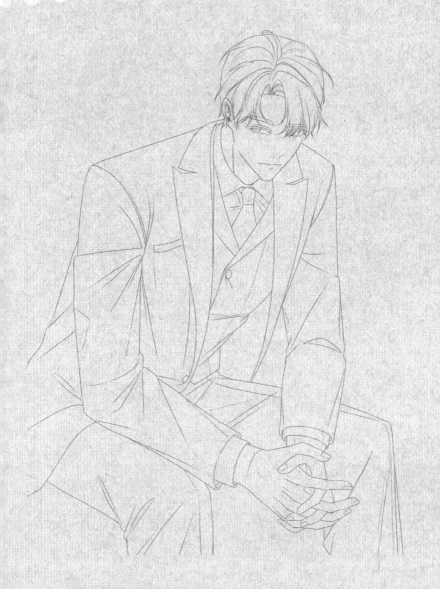

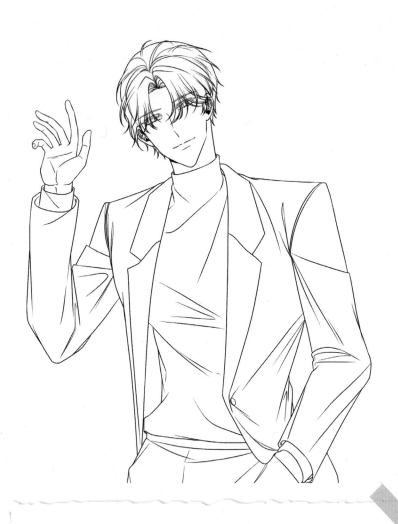

반가운 상대라도 만난 걸까요?
반기는 듯 손을 올리며 인사하고 있어요.
고개를 약간 옆으로 숙이면 귀여움도 표현할 수 있어요.

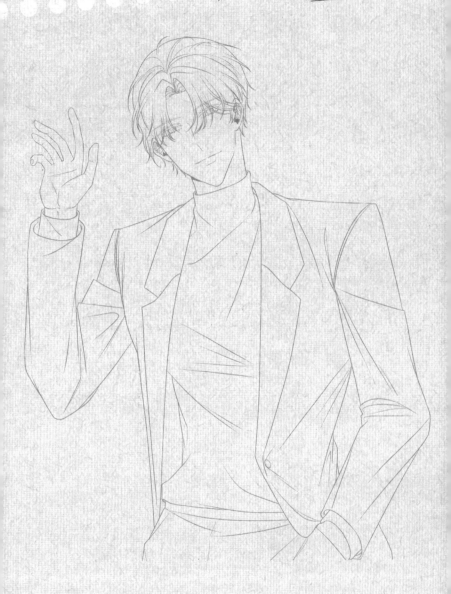

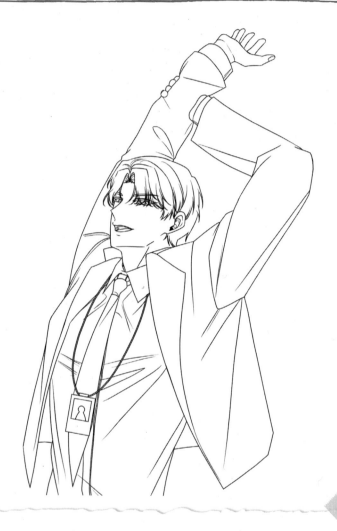

몸이 뻐근한가 봐요.
손을 있는 힘껏 위로 올려 뒤로 젖히고 있어요.
다들 이번 기회에 스트레칭을 해보아요.

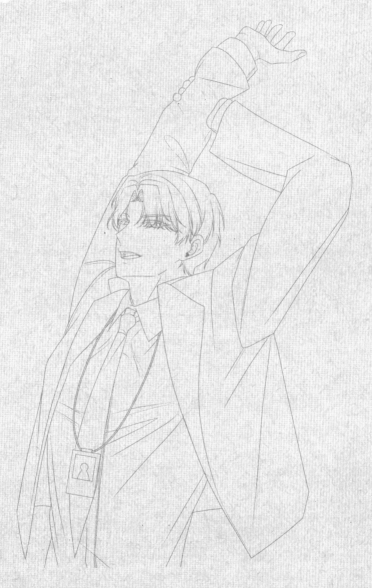

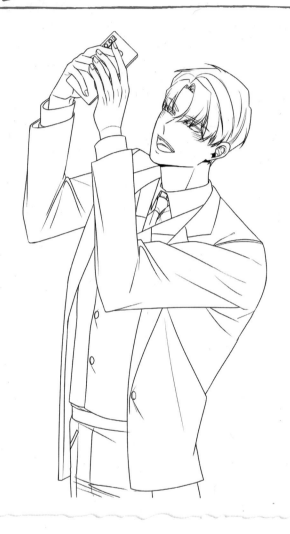

기쁜 소식이라도 있는 것일까요?

붉은 빰을 보는 독자에게 궁금증이 생겨요.

하이 앵글(위에서 아래로 바라보는 각도)과 투시에 주의하며 그려요.

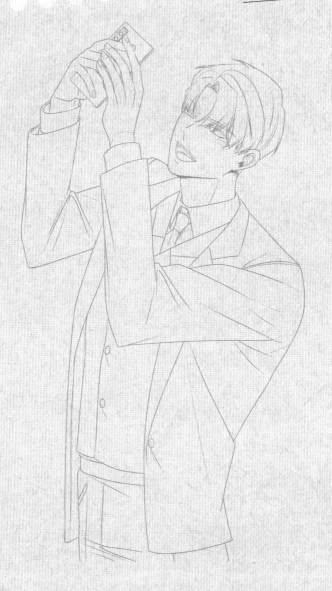

75

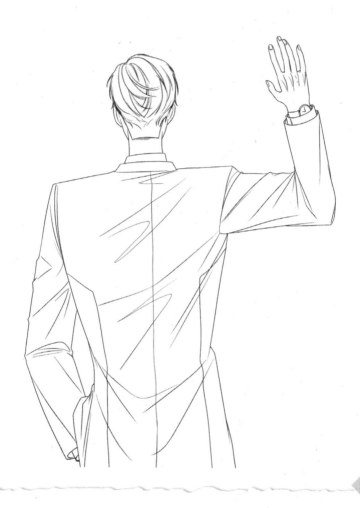

뒤도 안 돌아보고 칼퇴근하는 모습이 부럽네요.
앞뒤가 약간 다른 정장의 주름을 살려 인사하는 팔을 그려보세요.

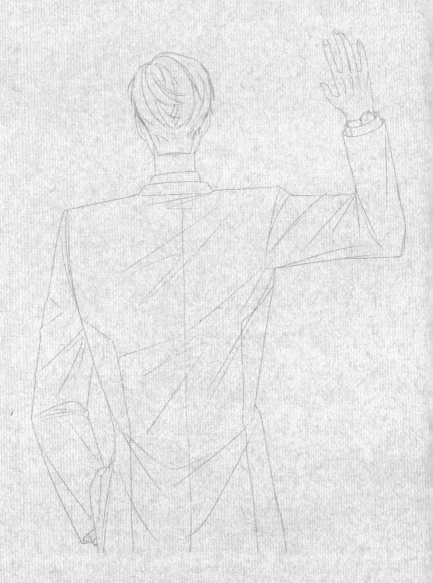

77

2장

당신과 함께하는 오피스

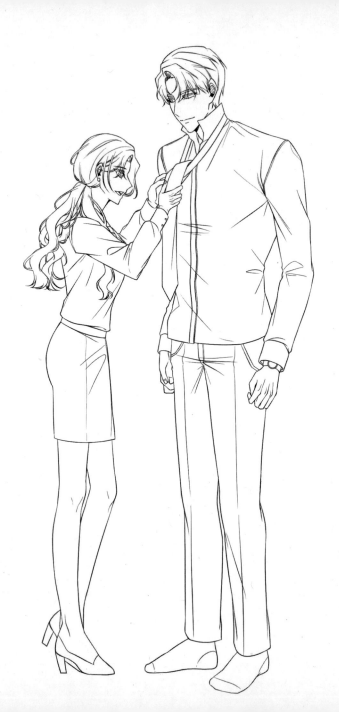

01 넥타이 매주는

넥타이는 둘의 사이를 더욱 가깝게 해주는 소재입니다.
두 사람의 관계와 시선을 절묘하게 배치하여 연출하세요.

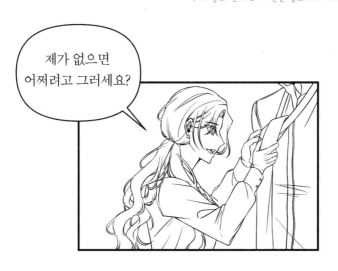

제가 없으면
어쩌려고 그러세요?

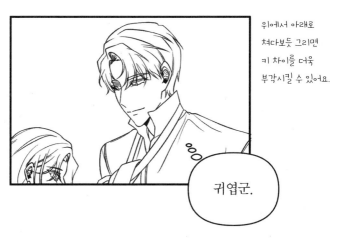

위에서 아래로
쳐다보듯 그리면
키 차이를 더욱
부각시킬 수 있어요.

귀엽군.

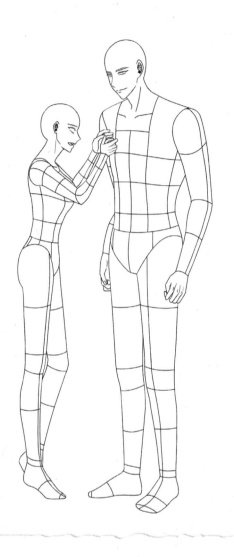

여자의 얼굴과 상체가 앞으로 약간 기울어져 있어요.
그것에 집중하며 도형을 표현해보세요.

85

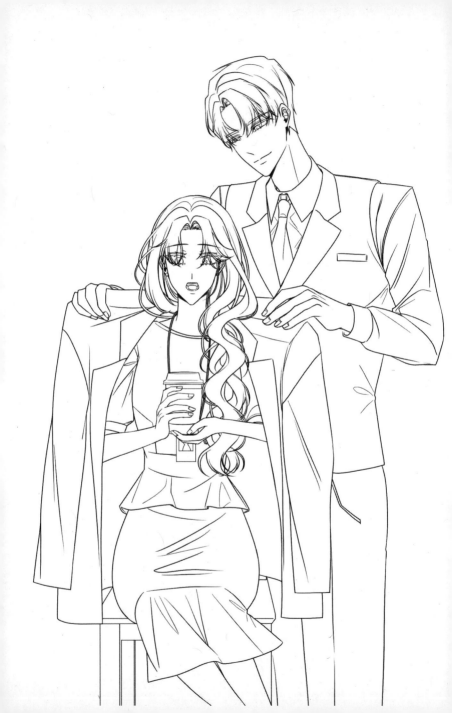

앉아있는 여자와 서있는 남자의 위치와 몸의 크기 비율을 주의해서 그려요.
정장 재킷을 여자의 몸보다 크게 그려야 둘의 차이가 잘 드러나요.

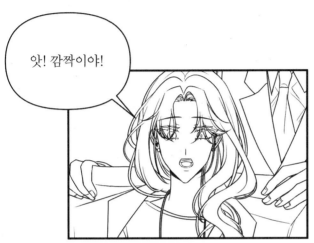

덮어주는 재킷의 주름을
자연스럽게 그려요.
약간 놀란 듯 눈을 동그랗게
뜬 여자의 표정도
잘 표현해보세요.

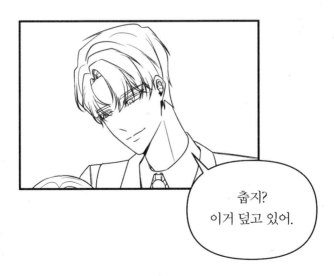

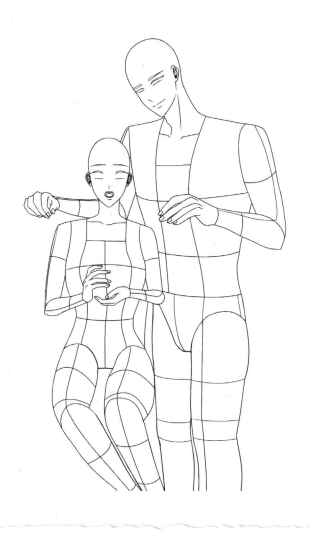

추울까 봐 정장 재킷을 덮어주고 있어요.
둘의 비율과 앉아있는 자세에 신경 써서 도형을 그려보세요.

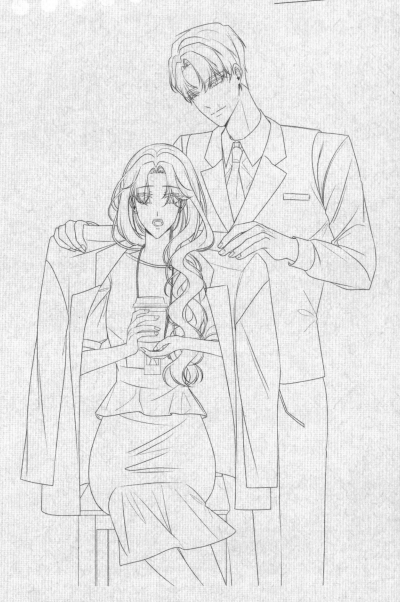

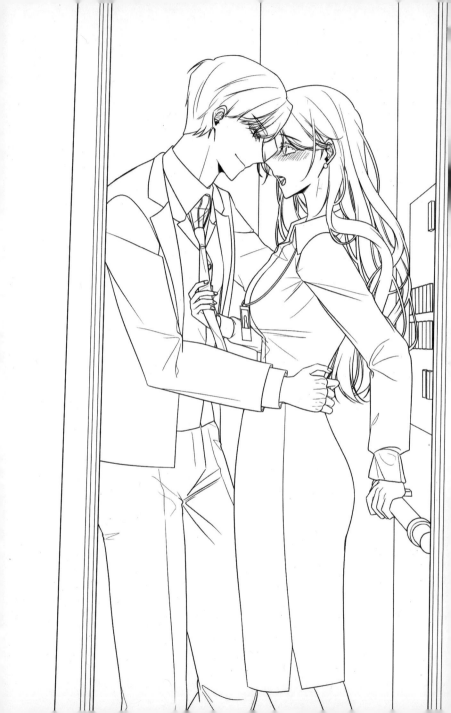

구도를 약간 사선으로 배치하여 효과를 주었어요.
여자의 표정과 동작으로 묘한 분위기를 드러내요.

★ 말풍선 안에 대사를 넣어보세요.

서로의 이마가 맞닿고 있어요.
부끄러운 듯 홍조를 추가하면
로맨스 분위기가 한껏 올라가요.

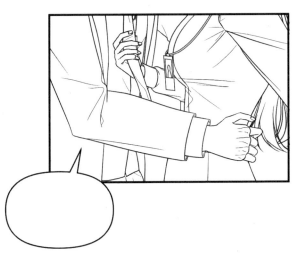

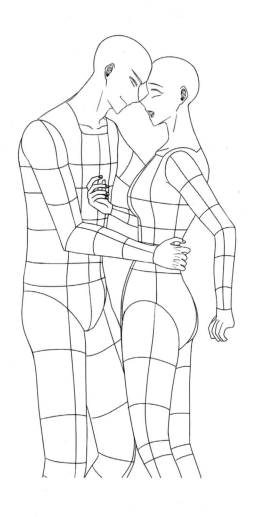

여자를 끌어당기는 남자의 팔과 여자 뒤에
더 이상 공간이 없다는 것에 주의하며 표현해보세요.

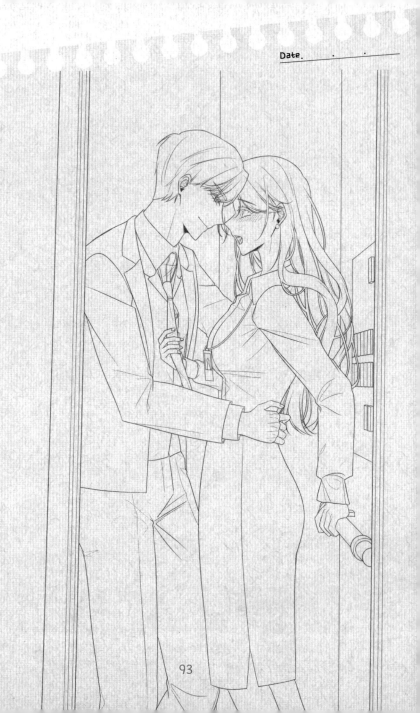

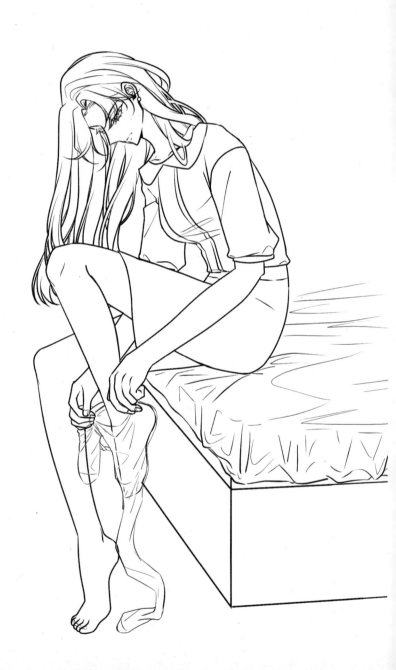

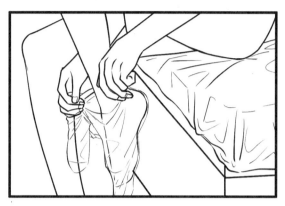

반투명한 스타킹의 느낌을 살리려면

스타킹에 빗금을 그려주세요.

★ 말풍선 안에 대사를 넣어보세요.

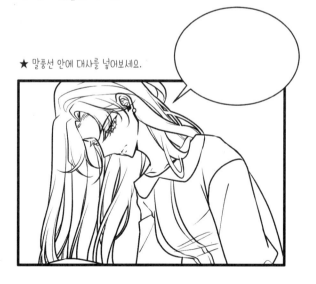

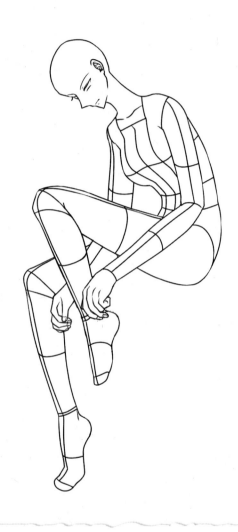

스타킹을 신고 있다는 느낌을 주는 것이 중요합니다.
여자처럼 다리와 허리를 구부려 스타킹을 신고 있다는 느낌을 주도록 도형을 그려보세요.

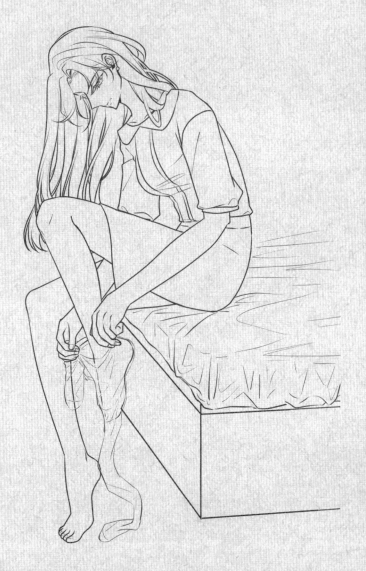

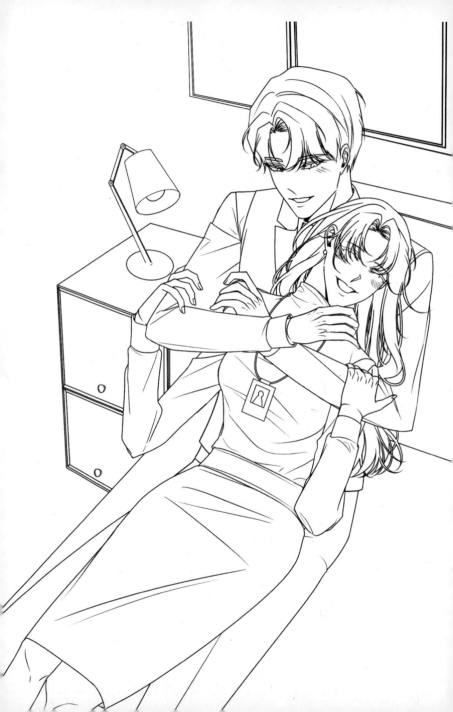

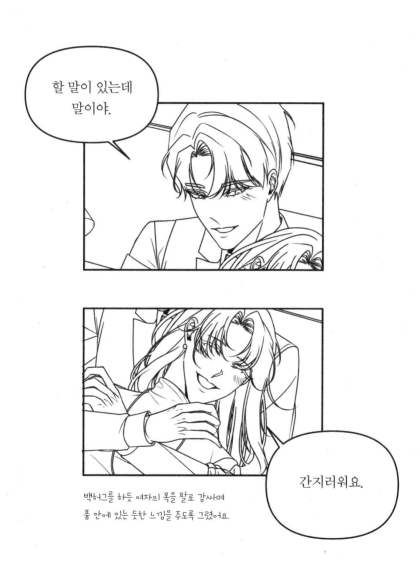

할 말이 있는데 말이야.

간지러워요.

백허그를 하듯 여자의 목을 팔로 감싸며
품 안에 있는 듯한 느낌을 주도록 그렸어요.

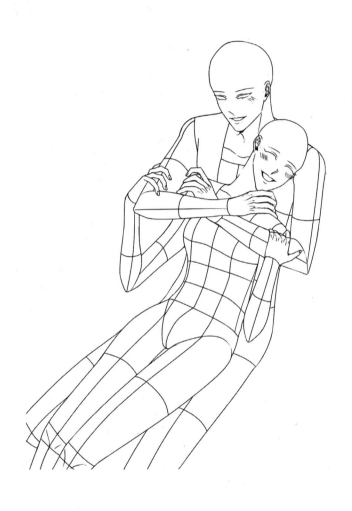

남자가 여자한테 귓속말을 속삭이네요.
둘이 더욱 붙어있는 느낌을 강조하여 도형을 그려보세요.

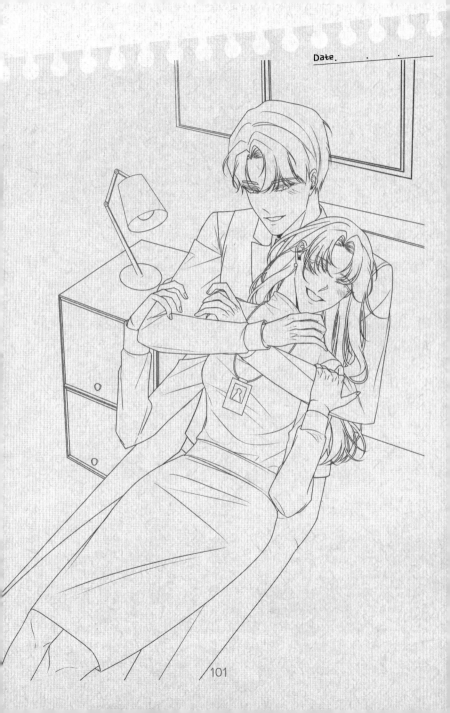

101

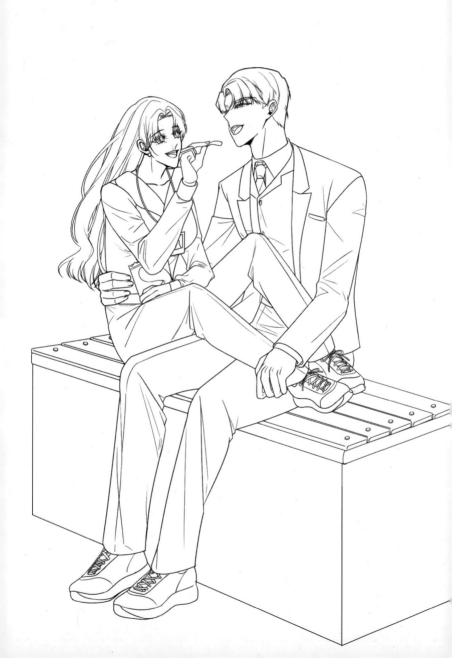

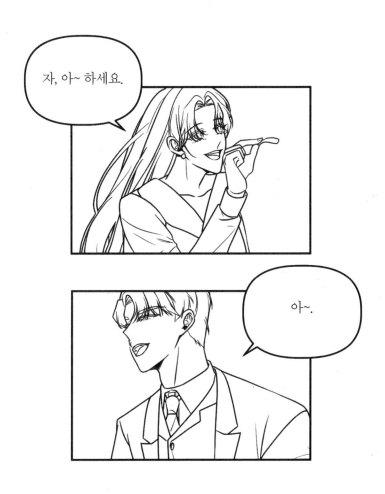

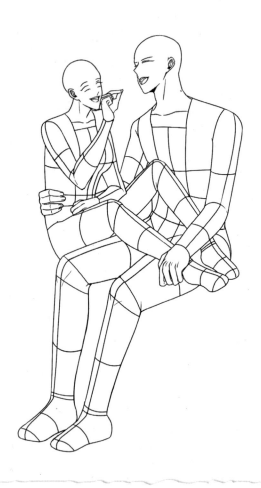

남자 다리 위에 여자 다리를 올리고 남자의 손은 여자를 잡고 있네요.
둘이 붙어 있는 느낌을 주도록 그려보아요.

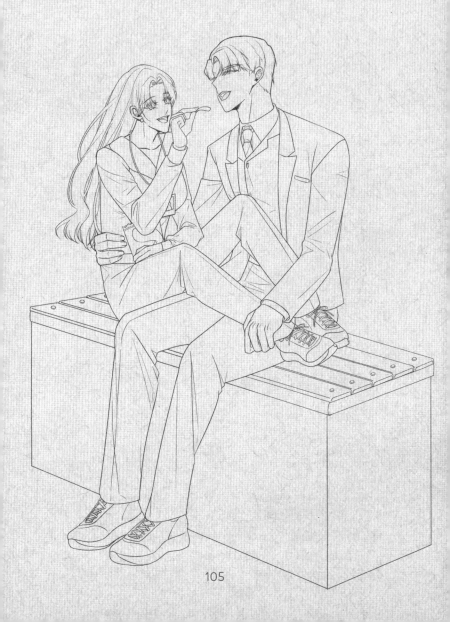

105

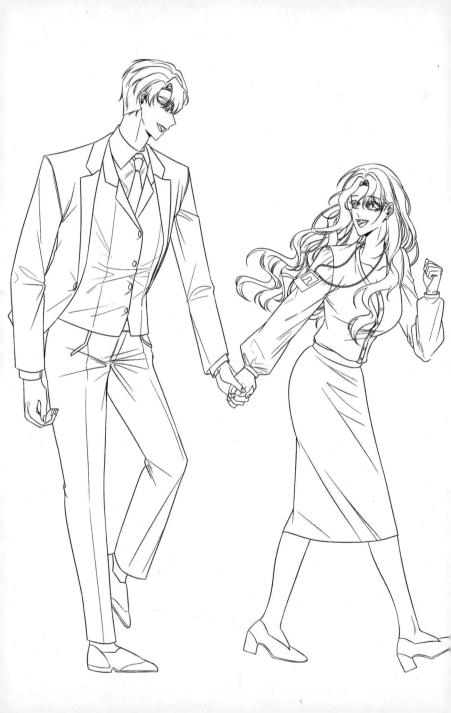

걸으면서 서로에게 집중하여 시선을 맞추고 있다는 점을 표현했어요.

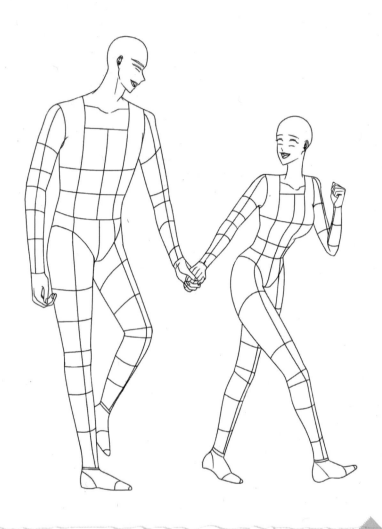

서로 손잡고 걸어가는 모습이 귀엽게 보이네요.
손을 잡고 있음을 가운데에 배치해 서로 이어져 있음을 드러내요.

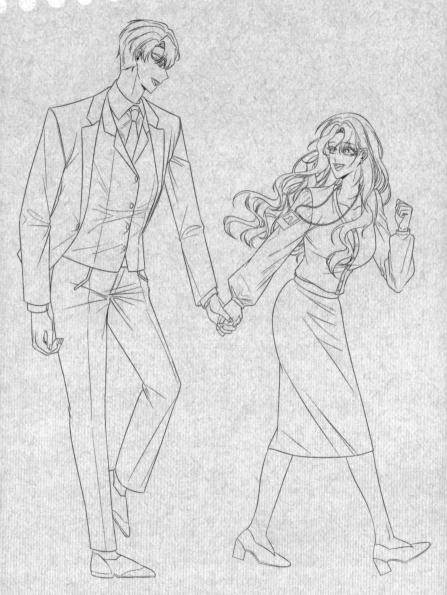

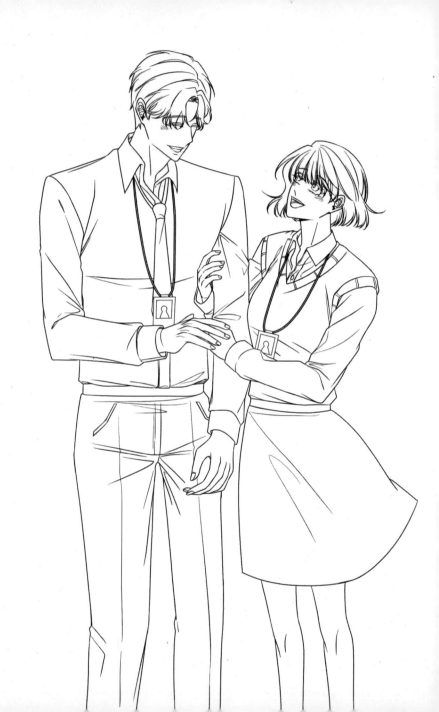

서로의 팔과 손은 아래로, 얼굴과 시선은 위로 배치하여 다양한 볼거리를 연출했습니다.
여자의 가슴과 팔 사이에 남자의 팔이 들어갈수록 꼭 붙어있게 표현됩니다.

★ 말풍선 안에 대사를 넣어보세요.

팔을 꼭 붙잡아
다정한 모습을 연출해요.

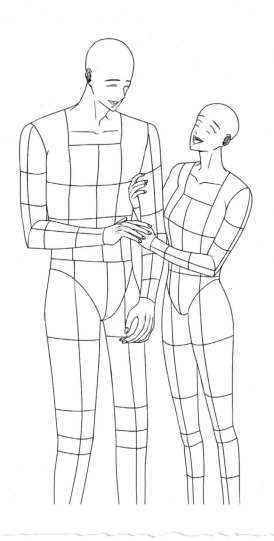

서로의 팔을 교차해서 팔짱을 끼고 있어요.
잡고 있는 팔과 손에 주의하면서 도형을 그려보세요.

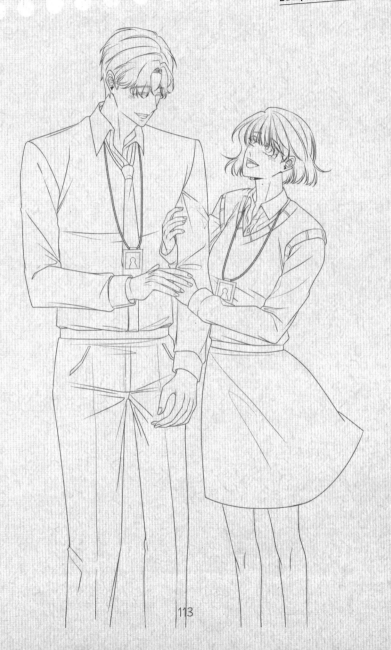

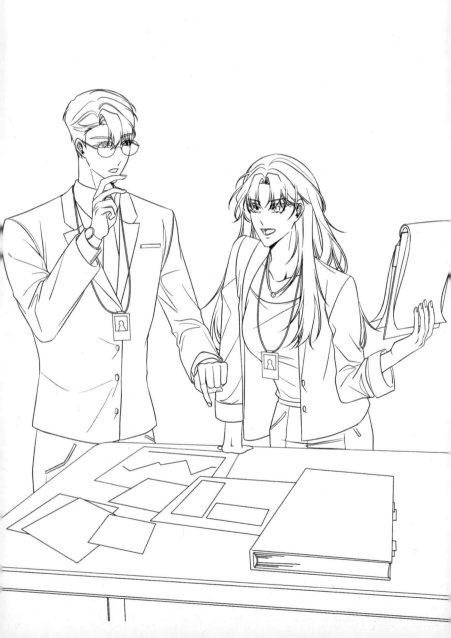

책상에 자료를 많이 올려놓으면 서로 진지하게 이야기하는 분위기가 표현됩니다.

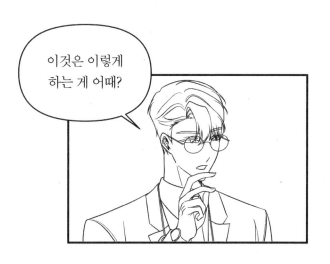

이것은 이렇게
하는 게 어때?

주변에 있는 자료를 이용하면
더욱 진지한 분위기를
연출할 수 있어요.

안 돼.
이 자료를 보면
힘들 것 같아.

115

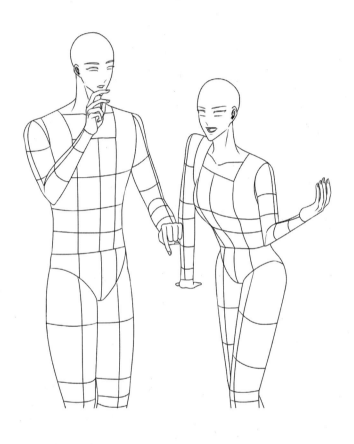

책상에 손을 기대고 약간 앞으로 나와 있는 여자의 상체에 집중하여 그려주세요.

이야기 나누는 느낌을 상상하며 도형화를 그려보세요.

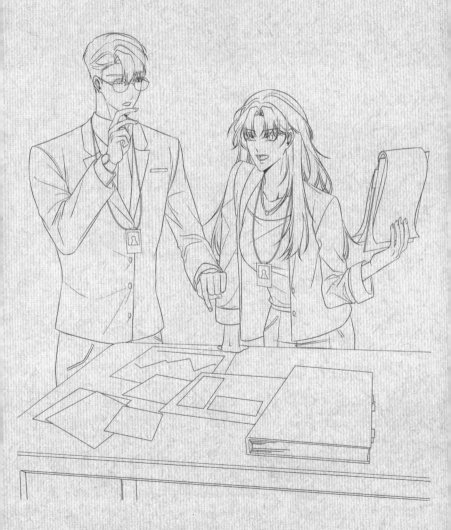

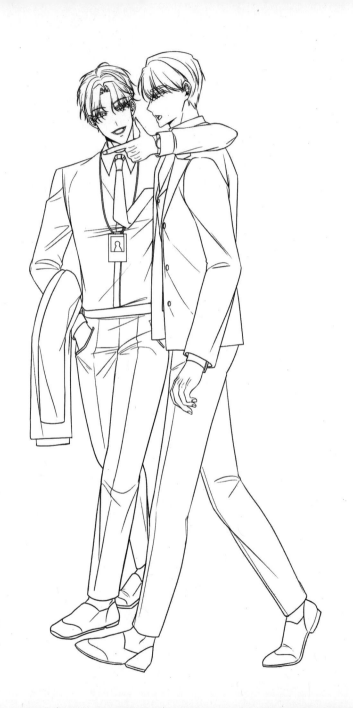

★ 말풍선 안에 대사를 넣어보세요.

팔의 길이를 주의하며
그려보세요.

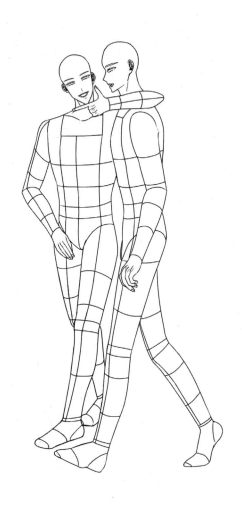

둘 사이의 공간에 주의하여 어깨동무하는 모습을 그려주세요.
걷고 있는 것이 느껴지도록 도형을 그리세요.

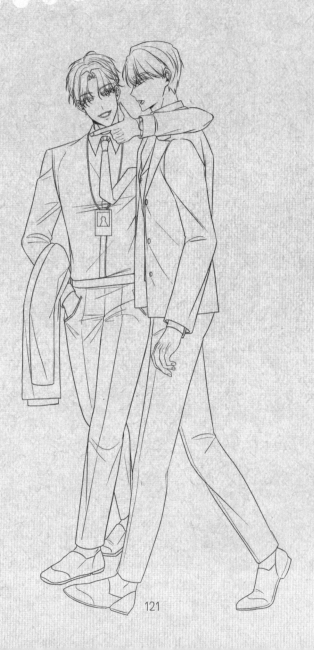

121

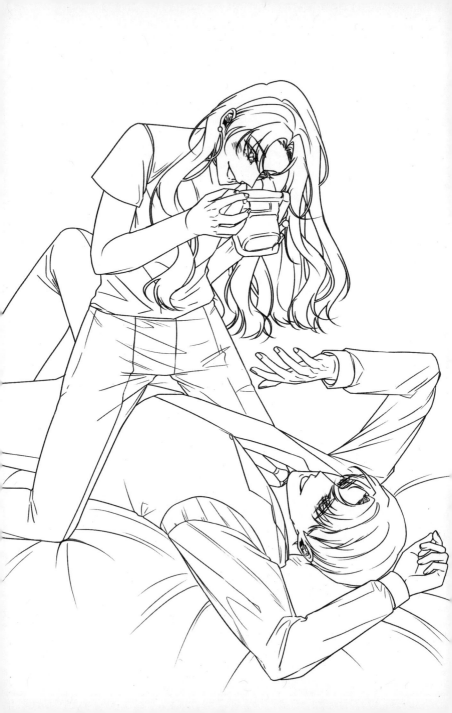

★ 말풍선 안에 대사를 넣어보세요.

위에서 아래로 고개를 숙이는 모습입니다. 사진 찍는 느낌이 나도록 얼굴에 사진기를 가져다 대주세요.

누워있는 남자 주변에 주름을 그려, 이불에 누워있는 느낌을 주세요.

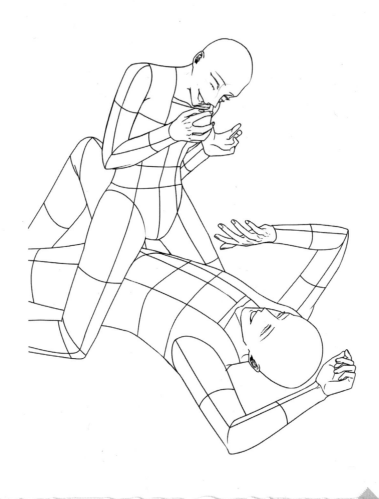

누워있는 남자 위에서 여자가 사진기로 사진을 찍어주는 모습이 보이네요.
수줍은 듯 웃고 카메라를 가리는 남자의 손이 풋풋함을 느끼게 해줘요.

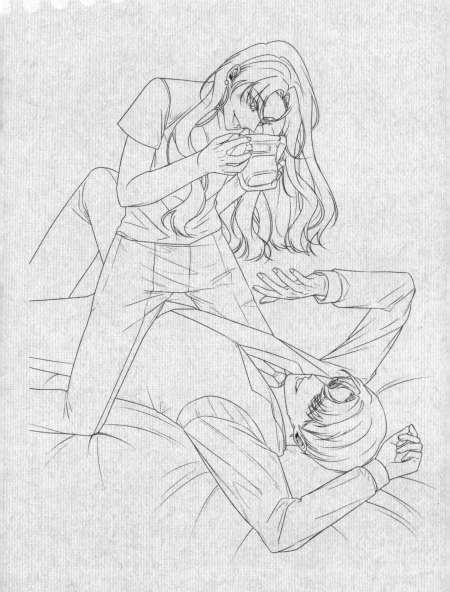

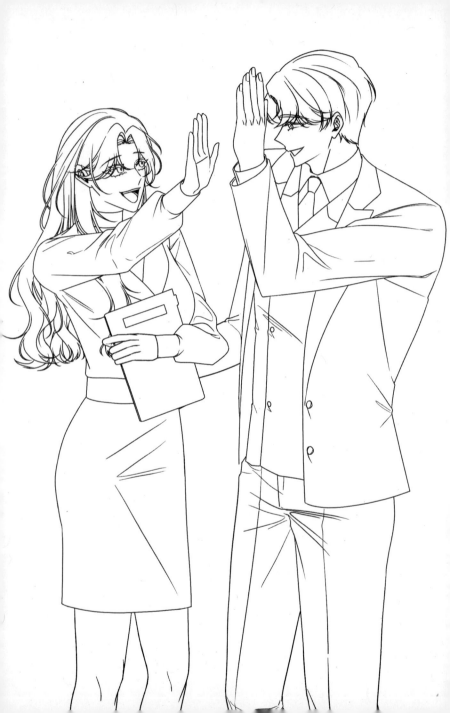

하이 앵글은 발랄함을 주기 위한 좋은 구도입니다.
서로 의기양양하게 힘을 주는 모습을 표현하세요.

★ 말풍선 안에 대사를 넣어보세요.

하이 앵글에 맞춰
여자의 얼굴은 사선으로
올려다보는 느낌으로
그리세요.

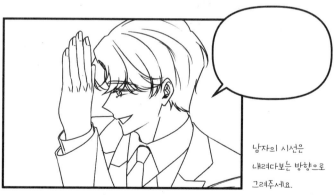

남자의 시선은
내려다보는 방향으로
그려주세요.

127

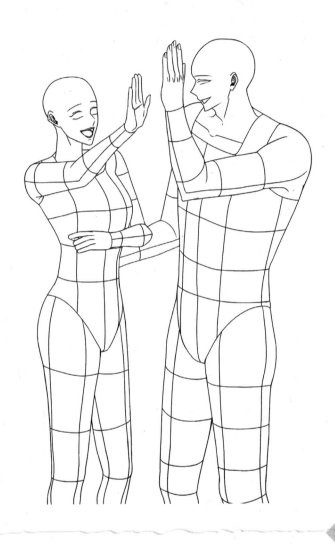

하이파이브 하는 모습을 하이 앵글로 연출했습니다.
서로 뻗고 있는 팔과 원기둥이 돌아간다는 것을 생각하며 도형을 그리세요.

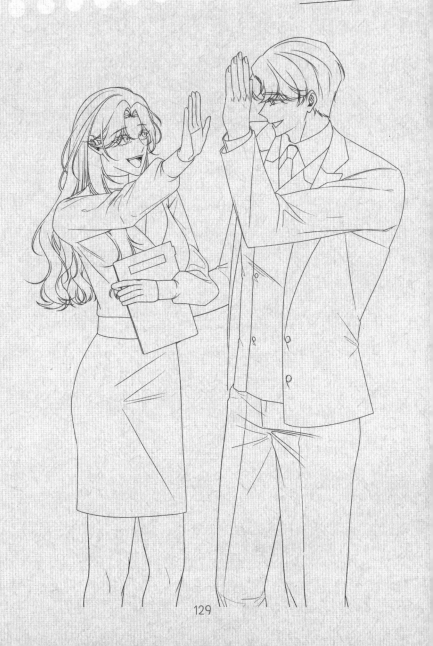

129

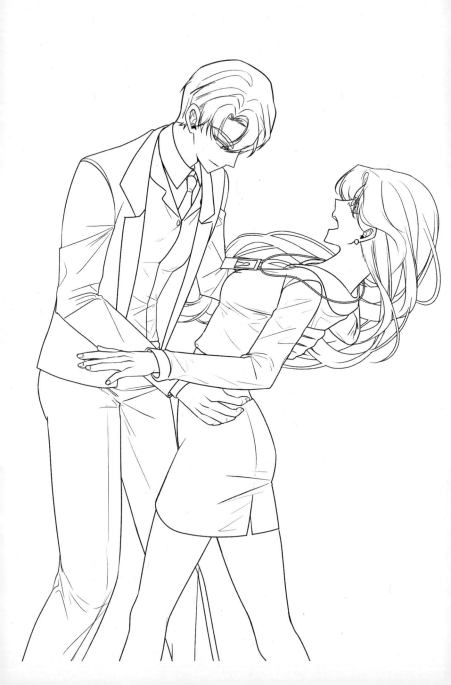

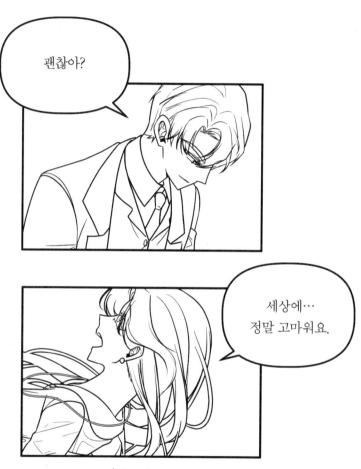

목의 경직과 머리카락의 흩날림을 생각하며 그려보세요.

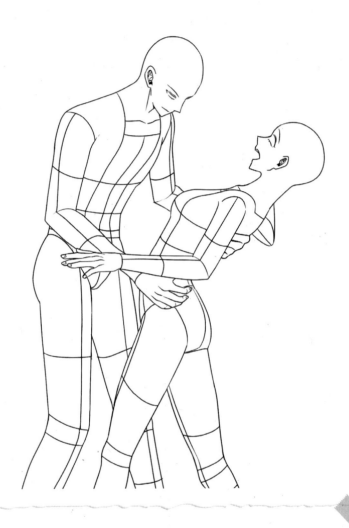

춤을 추는 듯한 모습을 떠올리며 여자의 허리와 손을 단단하게 잡아주세요.
놀란 얼굴을 잘 표현하고, 허리가 과도하게 꺾이지 않게 그려보세요.

Date. . . .

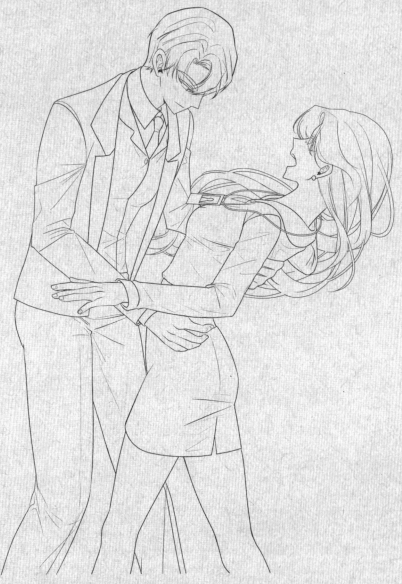

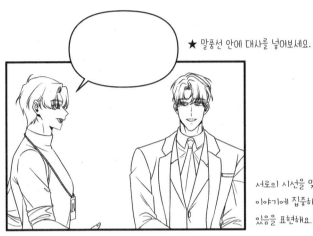

★ 말풍선 안에 대사를 넣어보세요.

서로의 시선을 맞춰
이야기에 집중하고
있음을 표현해요.

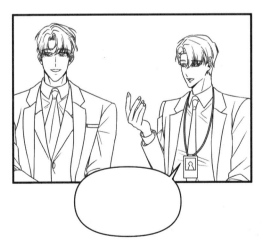

적당한 호응을 표현하면
이야기를 나누는
분위기가 연출됩니다.

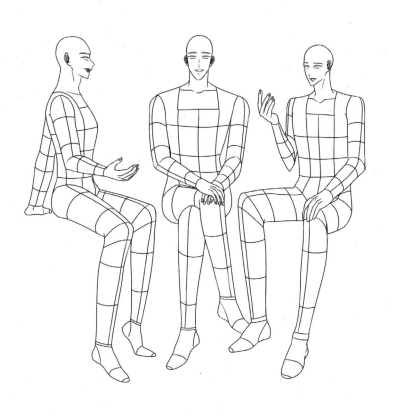

적당한 거리를 두며 서로 다른 자세로 앉아있어요.
꼬는 다리와 벌어진 다리의 거리와 구도를 생각하며 도형화를 그리세요.

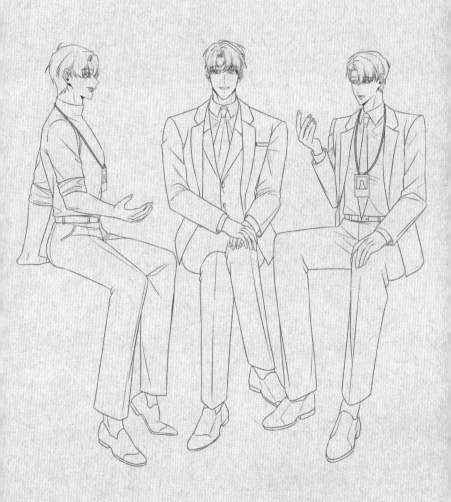

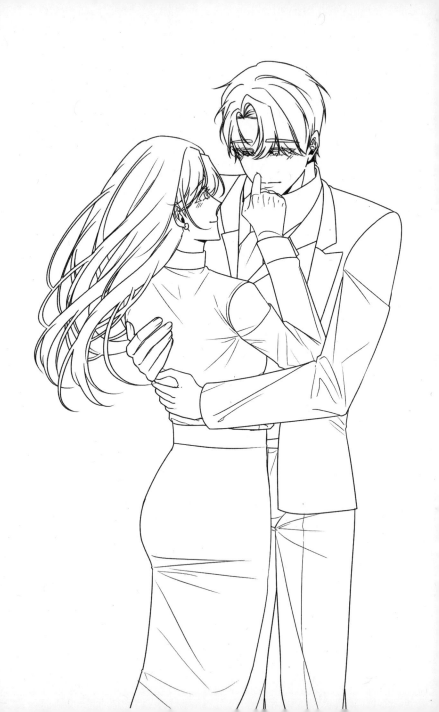

15 손키스 하는

여자를 확 끌어안는 것처럼 보이기 위해 머리카락이 흩날리는 것을 표현해줍니다.

★ 말풍선 안에 대사를 넣어보세요.

139

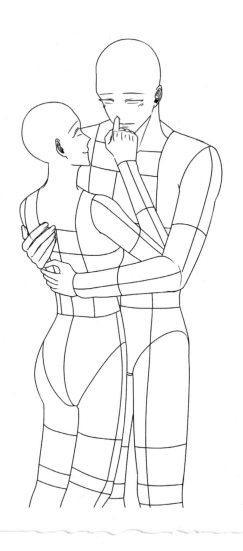

남자의 팔이 여자의 허리를 감싸 밀착되어 있음을 생각하며 그립니다.

남자가 여자의 손을 잡아당겨 입맞춤하려는 것을 상상하며 그리세요.

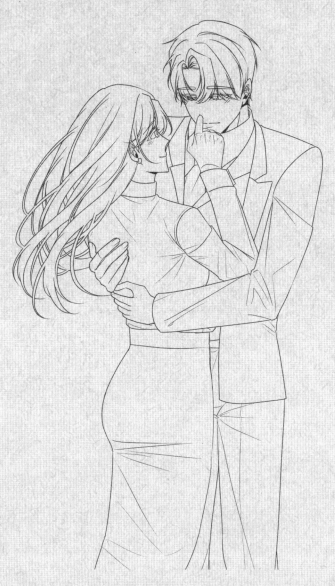

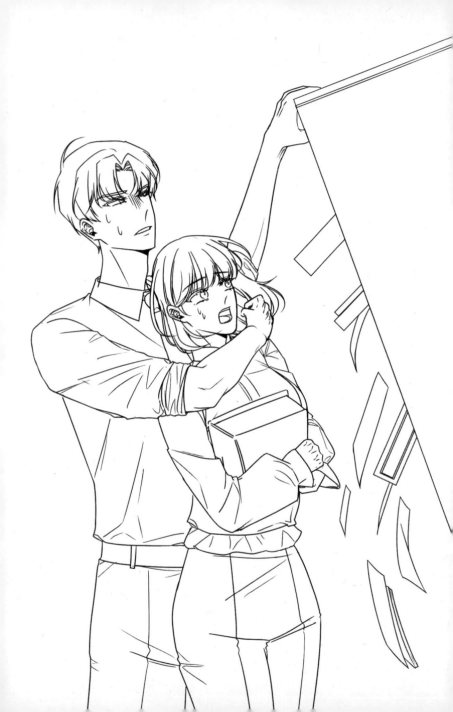

다칠 뻔한 아찔한
상황이므로 얼굴을
창백하게 표현해요.

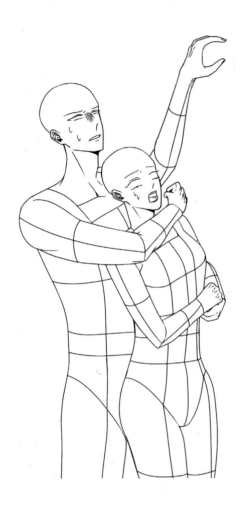

앞으로 쏟아지는 선반을 잡고 있는 모습이에요.
팔로 여자를 안전하게 지켜준다고 생각하며 그리세요.

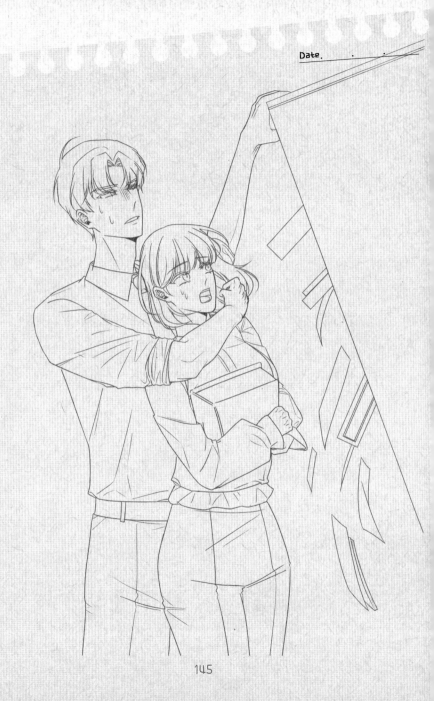

Date. . .

145

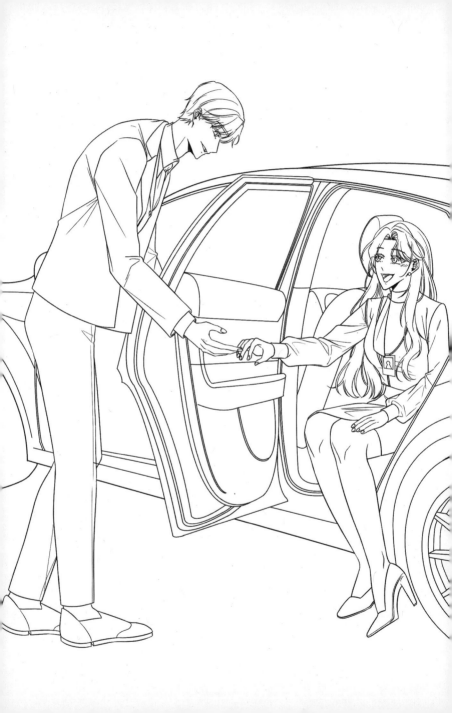

17 차 문을 열어주는

남자는 옆모습, 여자는 45도 각도로 돌아가 있는 구도로 그려요.
차 문을 열어 손을 잡아주려는 포즈는 다양한 연출이 가능합니다.

위험하니까
제 손을 잡아요.

감사해요.

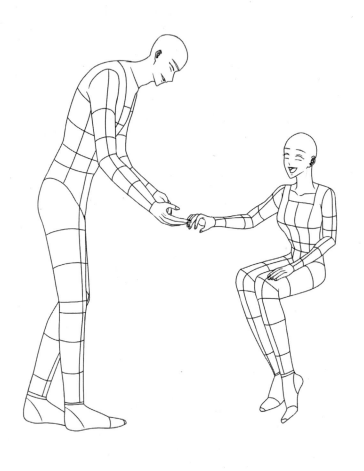

남자가 앉아있는 여자를 일으켜 주려는 듯 손을 뻗고 상체는 기울어져 있어요.
상황을 이해하면서 그리면 더욱 자연스럽게 도형을 그릴 수 있습니다.

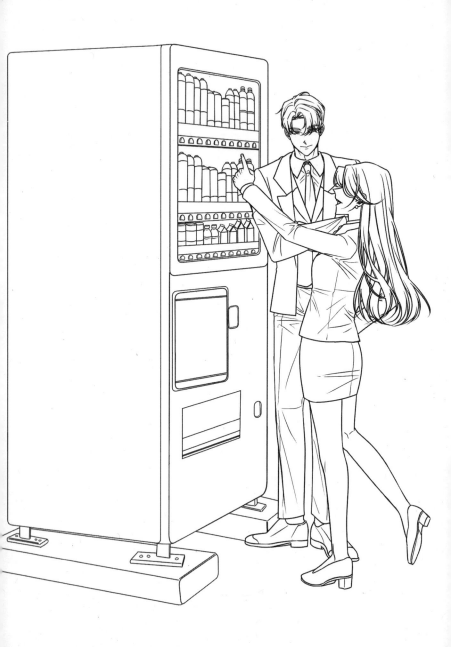

어떤 거 마실래?

자판기에 몸을 기대고 있지만 시선은 여자에게 향해 있어 로맨스의 느낌이 더욱 살아납니다.

전 이게 맛있어 보여요!

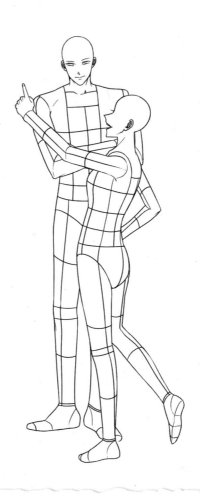

남자와 여자의 키 차이를 생각하며 여자가 손으로 가리키는 모습을 그려주세요.
다리를 한쪽 올려주면 귀여운 느낌을 줄 수 있습니다.

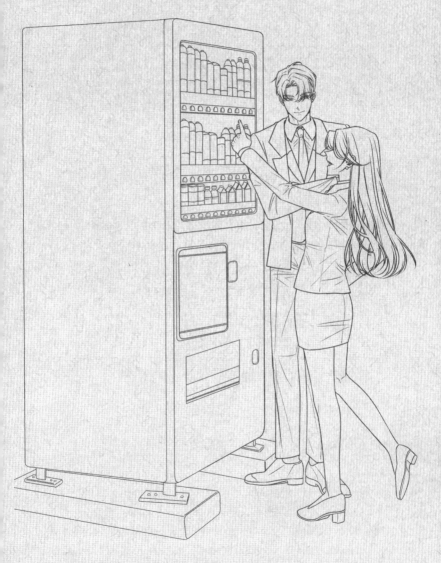

153

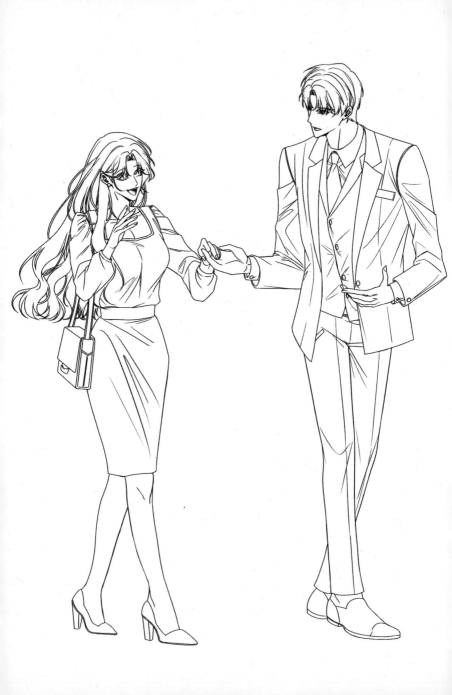

그저 손만 잡고 있는 것이 아닌, 상대 쪽으로 몸을 돌려
에스코트 하는 느낌을 주는 것이 큰 포인트입니다.

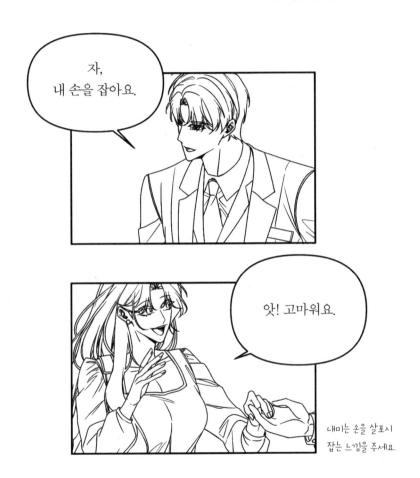

내미는 손을 살포시
잡는 느낌을 주세요.

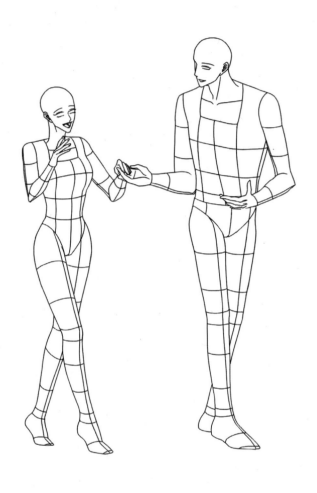

서로의 비율과 몸짓에 집중하여 그리세요.
자연스럽게 손을 뻗어 에스코트함을 알려주는 것도 중요해요.

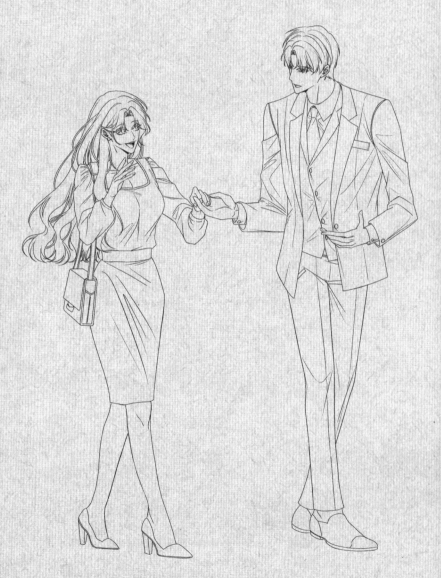

157

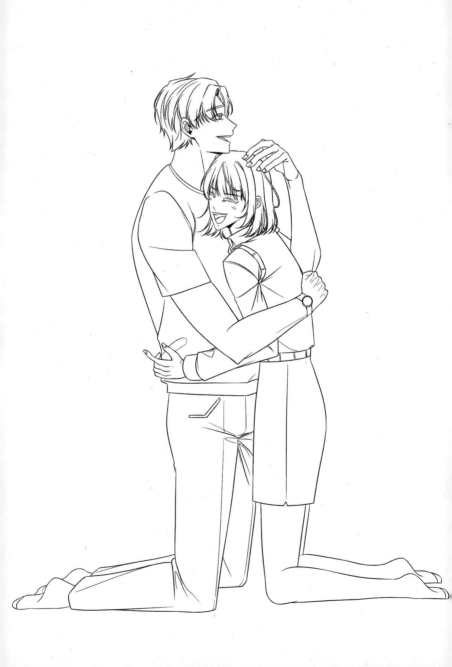

머리를 부드럽게 만지기 위해
조심스럽게 다가가고 있어요.

남자의 손은 여자의 등을 감싸고
여자의 몸은 남자에게 최대한
밀착시켜서 그려요.

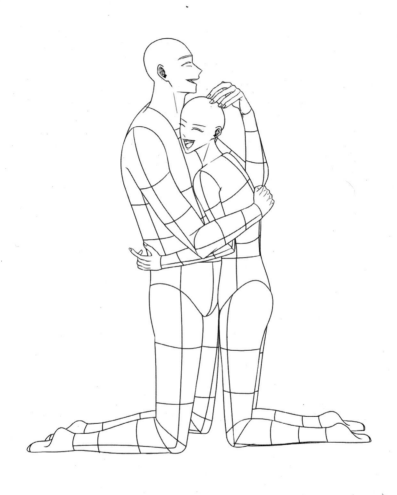

서로의 몸이 밀착되어 껴안고 있어요.
서로의 손이 허리를 감싸도록 그리는 것이 중요해요.

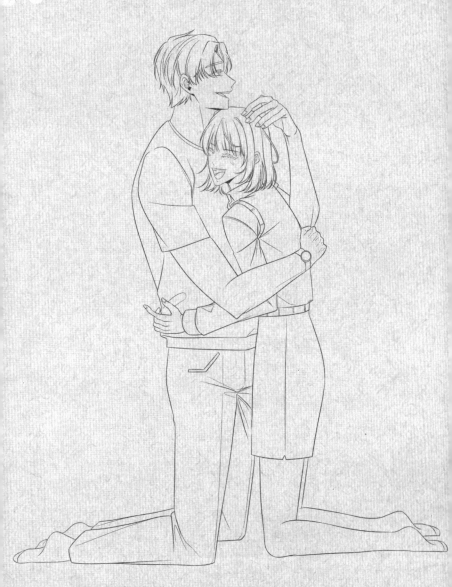

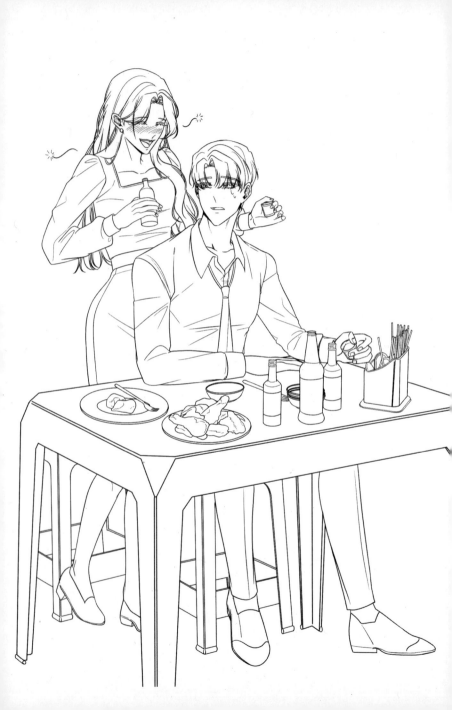

거울 마시는 1

술잔과 술병을 들고 있는 손을 주의하며 그립니다.
취기를 보여주기 위해 주변에 파티클을 그려 더욱 완성도를 높였어요.

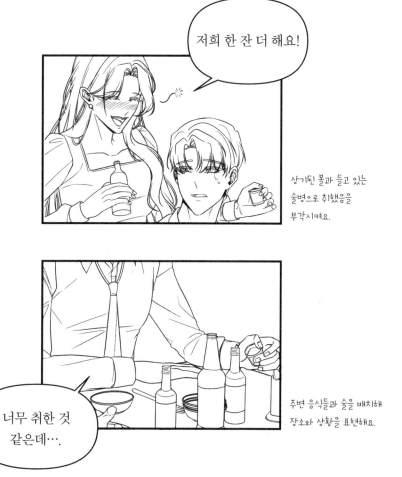

저희 한 잔 더 해요!

상기된 볼과 들고 있는
술병으로 취했음을
부각시켜요.

너무 취한 것
같은데….

주변 음식들과 술을 배치해
장소와 상황을 표현해요.

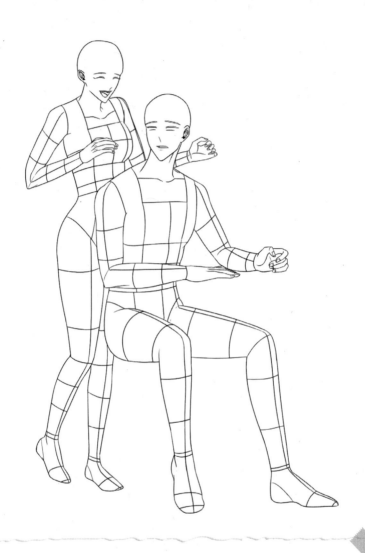

남자와 여자의 크기 비율을 고려하며 서로를 바라보는 장면을 그려주세요.
각각 서있고 앉아있음을 생각하며 도형을 그리세요.

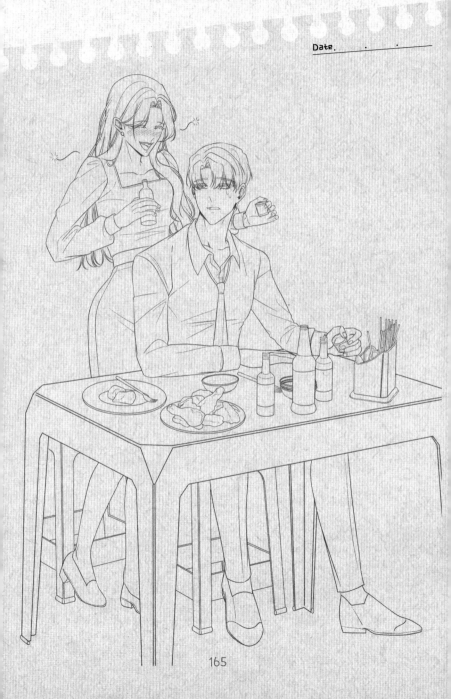

165

22 술 마시는2

술에 취해 서로를 다정하게 보며 이야기하고 있네요. 차려진 음식들을 먹으며 서로를 배려하고 있어요.

23 어깨에 기대는

여자가 남자의 어깨에 기대어 다정하게 웃고 있습니다.
몸의 차이를 생각하면 느낌 있는 그림을 그릴 수 있습니다

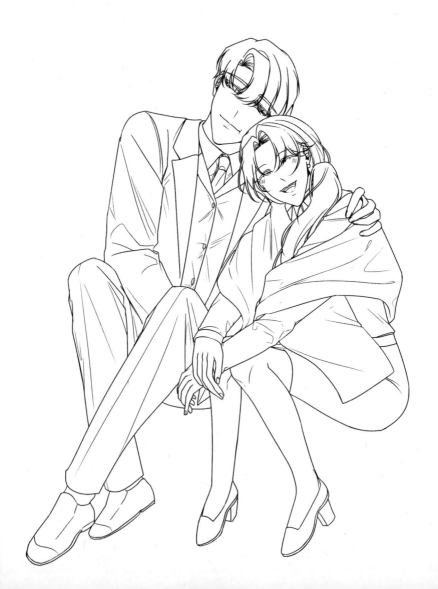

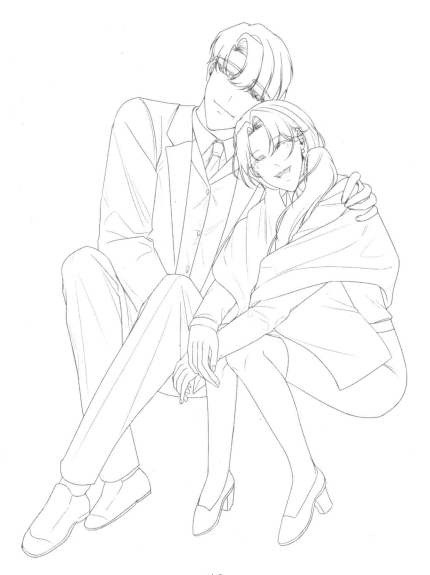

24 우산 씌워주는

비가 우수수 떨어지는 장면이에요. 종이를 줍는 처량한 여자의 모습에 마음이 아프네요.
그런 마음을 아는지 남자가 나타나 우산과 손을 건네고 있습니다.

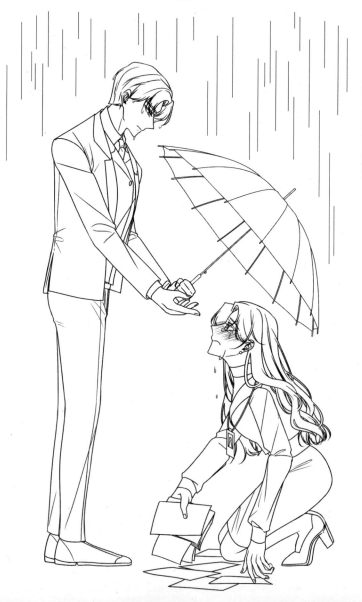

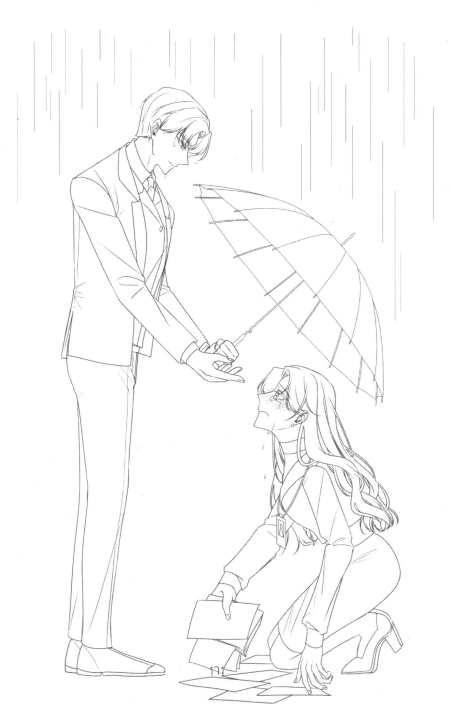

111

25 비를 맞지 않게

비를 맞지 않게 둘이 남자의 겉옷을 머리에 쓰고 있어요.
약간 젖은 앞머리와 오고 가는 시선이 로맨틱한 분위기를 만듭니다.

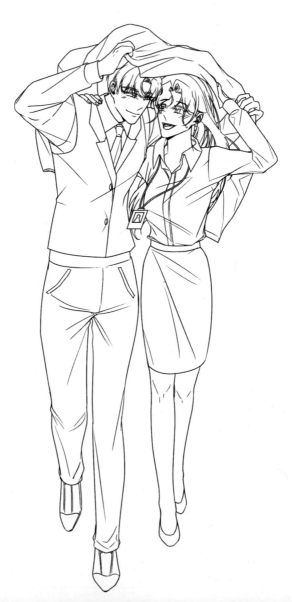

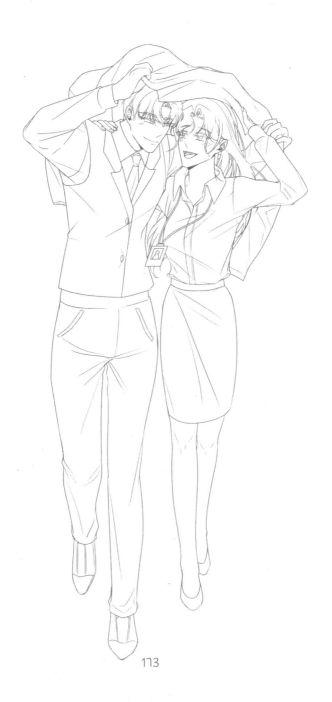

26 공주님을 안듯이

여자를 공주님처럼 부드럽게 안아 올리는 장면입니다.

여자가 남자의 목을 감싸 몸의 중심을 남자에게 기댈수록 그에게 의지하고 있는 느낌을 줍니다.

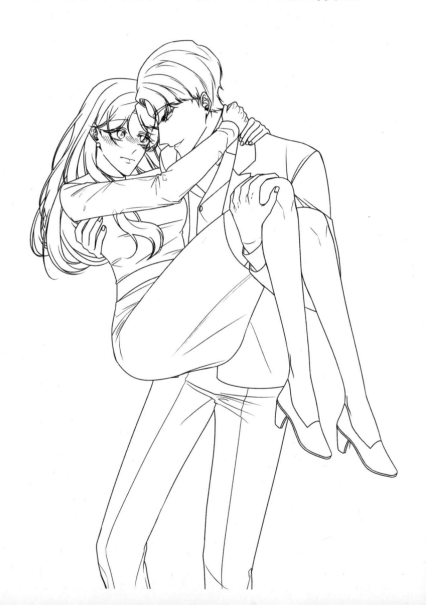

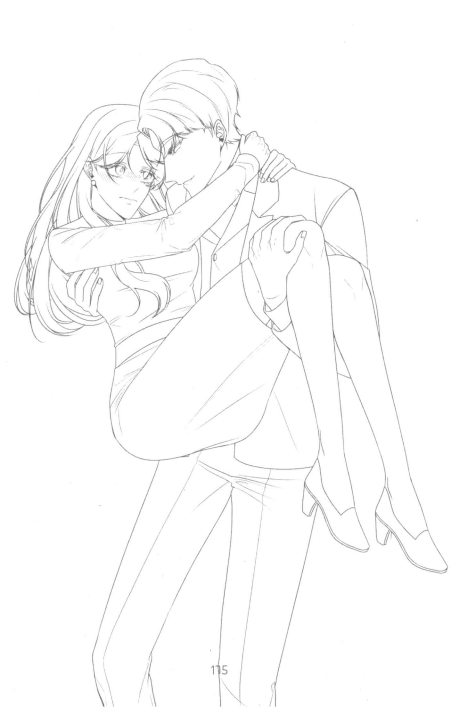

27 업어주는

여자를 업어주는 남자, 커플의 다정함을 연출해봅니다.
남자의 상체는 앞으로 기울이고 팔은 여자의 다리를 잡으면 안정적으로 보입니다.

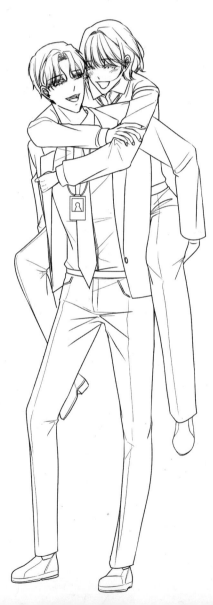

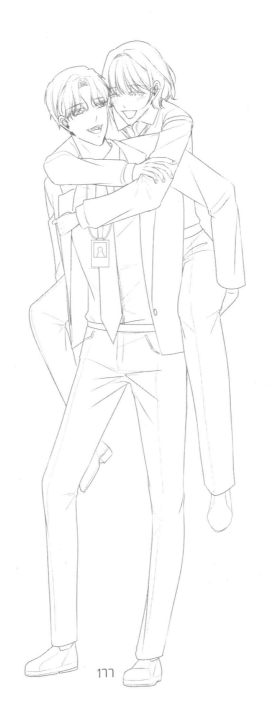

177

28 함께 달리는

달리는 모습 하나로도 로맨틱한 장면을 연출할 수 있습니다.

서로 넘어지지 않게 손을 잡는 모습이 사랑스럽습니다. 커플 운동화까지 신었네요.

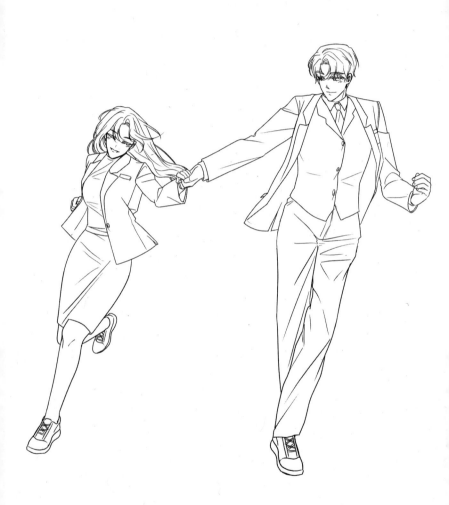

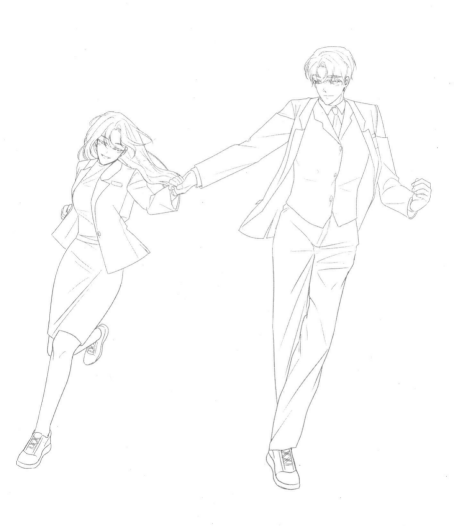

29 옷 지퍼를 올려주는

오늘은 파티가 있는 모양이에요. 남자가 여자의 지퍼를 올려주는 모습이 로맨틱하게 보입니다.

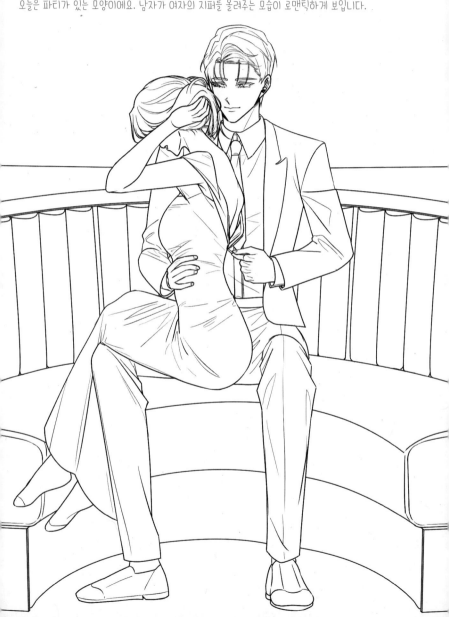

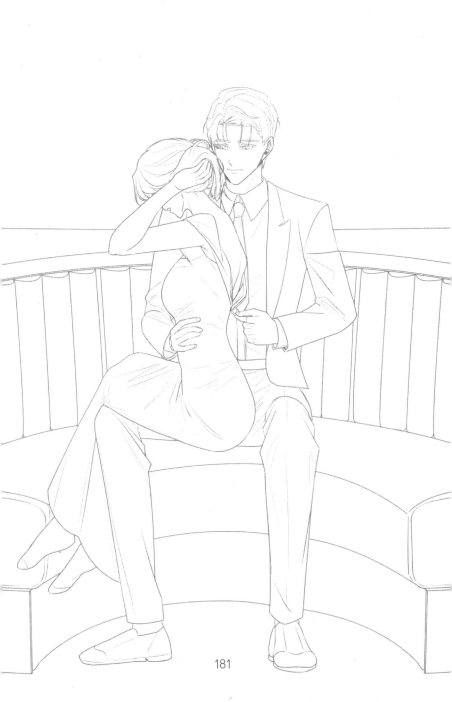

181

30 무릎베개해주는

여자가 소파 위에서 남자의 무릎을 베고 있어요. 테이블 위에 찻잔이 있는 걸 보니 방금까지 마신 것 같습니다.
남자가 여자를 따뜻한 눈으로 바라보면 전체 분위기가 따스해지는 효과를 볼 수 있습니다.

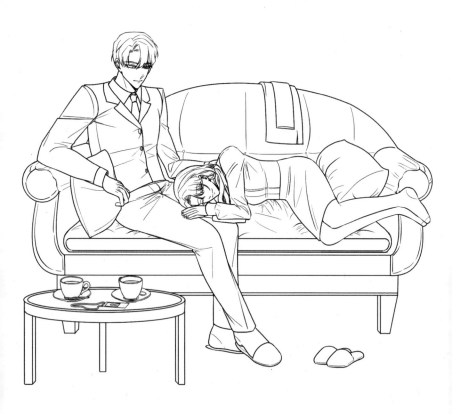

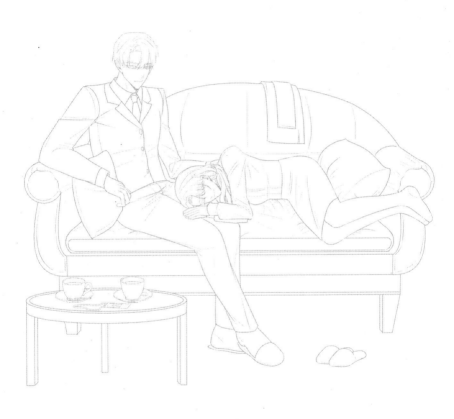